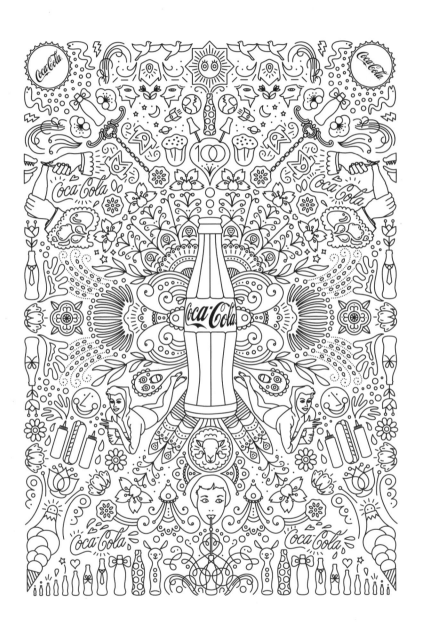

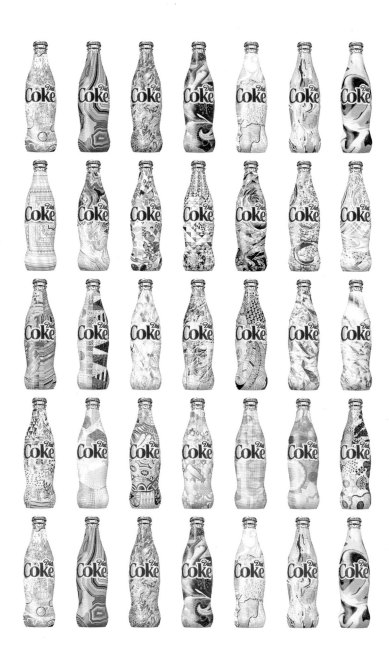

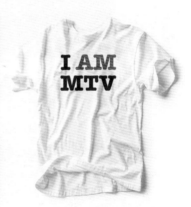

爵士乐儿童之家（JAZZ HOUSE KIDS）

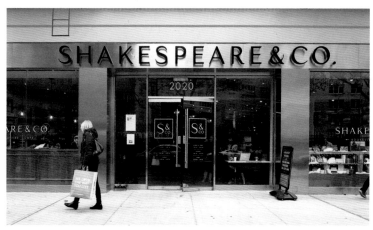

莎士比亚书店（SHAKESPEARE & CO.）

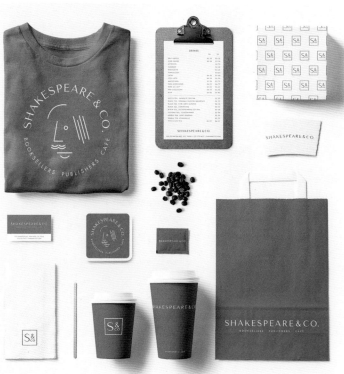

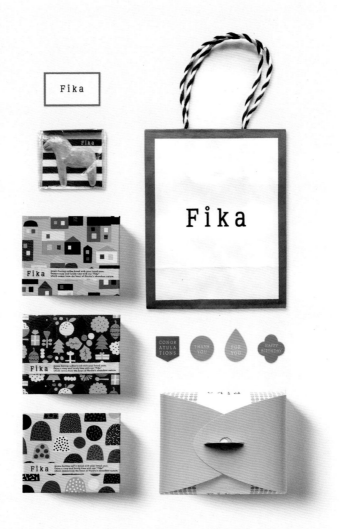

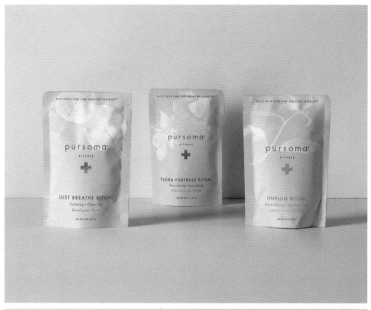

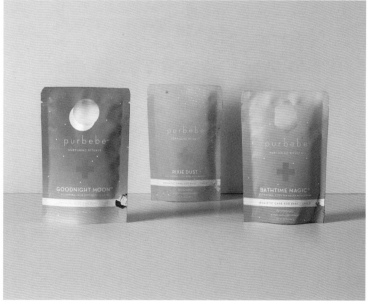

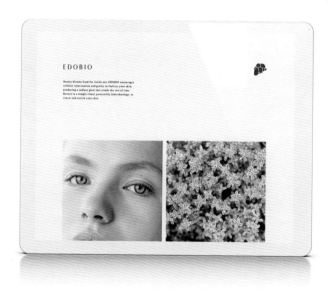

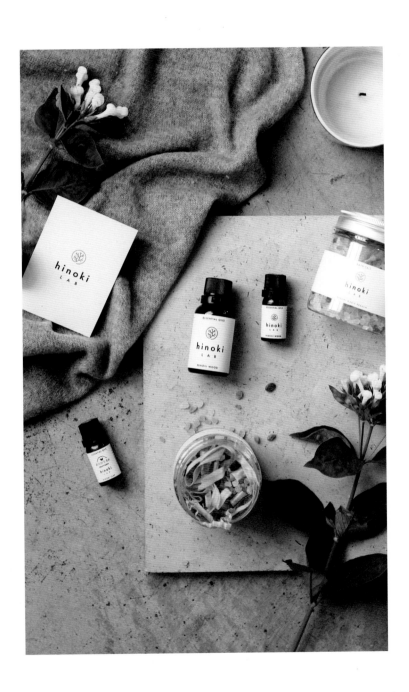

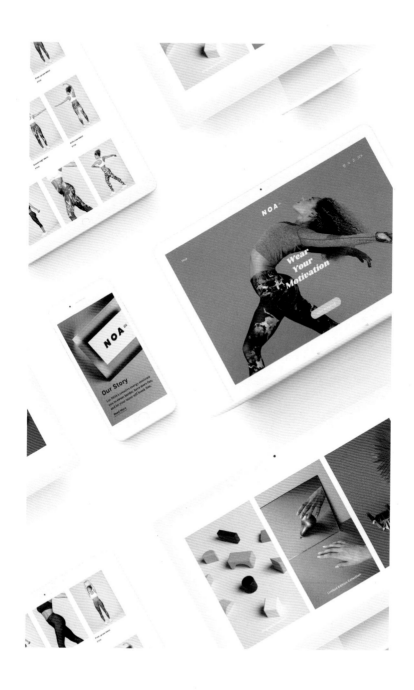

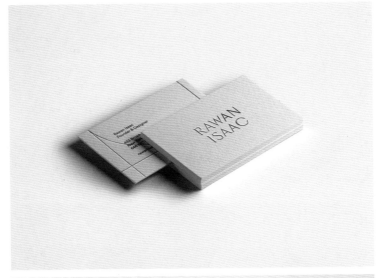

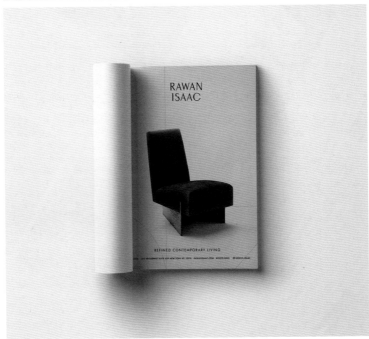

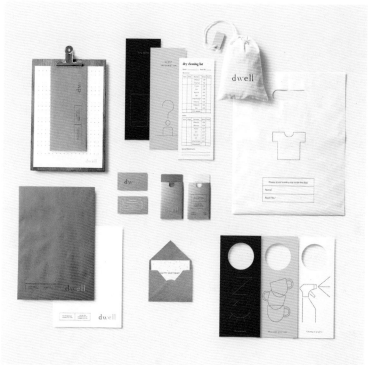

设计师成长系列

New York Design Strategies for Japanese Business: Winning in the Global Market

品牌化设计

用设计提升商业价值应用的法则

[日] 小山田育 ｜ 渡边瞳　著

朱梦蝶　译

机械工业出版社
CHINA MACHINE PRESS

前　言

大家觉得该如何定义商业上的成功？

我们想要的成功是：能够充分发挥我们的愿景和强项，并且与志同道合的人一起充满干劲地提高企业收益；与此同时，还能丰富消费者和人们的生活。

可能听起来我像是在说梦话。但是，可以实现这种成功的经营战略——那就是品牌化。

可能有很多人一听到品牌化，就觉得这是高级品牌才需要的，或者觉得它和自己完全没有关系。可能还有一些人虽然经常听到这种说法，却不知道该如何实践。本书正是为大家解答心中疑惑的。

品牌化是具有以下特点的经营战略：

- 战略性地发挥企业、产品以及服务的优势
- 立足于环境、时代以及消费者的需求
- 用可以传达给消费者和社会的形式来表现
- 提高企业的品牌价值

另外，品牌化的最终目标是获得消费者的忠诚度，也就是让消费者成为品牌的粉丝。

企业经营者们一致认为品牌化是一种不可或缺的可以使商业成

功的经营战略。因此，要想做出一番事业首先要成立品牌，即开始做品牌化。另外，经营者们和专家们一起把品牌化的关键概括为"创造力"，从计划构建事业战略开始就聘用艺术总监，由其一直负责品牌化的推进。

在日本，最近也经常能听到关于品牌化和设计经营的词语。但实际上大家还不能理解其中的本质，也并不能把这些融入经营战略中去。遗憾的是，有很多经营者和负责人在做品牌化之前会先设计好品牌的标识（Logo）和网站。这样做会使品牌传达出一种不连贯的世界观和信息，最后品牌会被塑造得千疮百孔。这种情况下，品牌是不会成功的，更别说在世界范围内取得成功了。

本书的目的是以品牌化的先进国家和地区（美国的纽约）为基础，从一位有着近20年从事世界各国品牌化工作的艺术总监的视角出发，让商业领导者真正理解品牌化的意义并活用在自己的商业中。本书从创造的观点出发，相较于市场从业者写的难理解的品牌化书籍，本书读起来会更加轻松；而相较于设计师写的品牌化书籍，本书更有实践性。

我们所说的品牌化，其最终输出是重视设计驱动（Driven by Design）。品牌化其实就是把设计当成工具去解决问题。在日本大家普遍的"品牌化"观念包括：① 就算是产品有品牌战略，但是因为没有设计，最终也不会产生很有效的输出；②产品并没有品牌战略，而在毫无根基的状态下一味地进行产品设计，全都是表面工作，没有

一点经营战略。品牌化是要把"战略"和"输出"这两个方面创造性地串联在一起。少了哪一方面，都很难形成有效的品牌化的经营策略。

　　如今世界上的商业活动形势大好，关键是要联结。我一直认为商业应该能让员工感受到工作的价值，在愉快工作的同时实现自身的价值。这也是为什么需要做品牌化。

　　通过本书，大家可以了解如何把品牌化作为自己的经营策略，并且与志同道合的人一起，共同构建一个大家喜爱的品牌。如果这本书能对大家的事业有所帮助，那么我会非常开心的。

目 录

第二章

SELLING VISIONS, NOT JUST PRODUCTS
销售愿景而非产品

第三章

WHAT IS BRANDING?
品牌化是什么?

第四章

OUR BRANDING PROCESS
品牌化的过程

第五章

CASE STUDIES
品牌化实例

第六章

HOW TO WIN IN THE GLOBAL MARKET
如何在国际市场中取得成功

AS ART DIRECTORS IN NEW YORK

身为一名纽约的艺术总监

1

在纽约的 20 年

纽约是一个充满活力的城市，街道上充满了刺激和人情味。

我们是在 2001 年 9 月 11 日世贸大楼发生恐怖袭击的前一年降落在纽约肯尼迪机场的。我们在位于曼哈顿中心的纽约视觉艺术学院

（SVA）○的平面设计专业遇到了对方。想来距今已经有 20 余年了。我们成立在纽约下城的设计公司 HI（NY）也已经有 11 年了。

我们连作品集是什么都不知道

我（渡边瞳）出生于爱媛县的一个小村庄里。我从小就很憧憬国外的生活，在小学毕业的时候就曾和父母讨论去欧洲读初中的想法。当然被他们拒绝了，但是当时也和父母约定会在日本读完高中后就去美国留学。当时我就想去纽约学习设计，在高中时期也读了很多设计相关的书籍以及在网上搜集了很多信息。因为在设计学习方面没有可以一起商量的人，所以我一直都是自己做研究、收集信息。当时的我几乎不会说英文，所以大部分时间都是自己在摸索。我在填写大学志愿的时候都不知道自己写得对不对，而且当时就连必须要提交的作品集都不知道是什么。因为我一直很喜欢画画和设计，所以就把以前的东西还有一些新画的素描放在一起，当成我的作品集。学校并不会通知申请书有没有被受理，所以我还依稀能记得自己当时用拙劣的英语向学校打听结果。幸运的是当时我被志愿学校纽约视觉艺术学院录取了，所以在开学前我就直接去了美国。

我（小山田育）在日本的大学学习系统工程学，在上编程课的时候，我第一次接触到了计算机绘图。一个偶然的机会我在校期间获

○ School of Visual Arts（简称 SVA）

　纽约视觉艺术学院，致力于培养平面、摄影、电影以及视频等新型媒体艺术人才。

得了电子艺术竞赛的新人奖。当时担任评委的平面设计师松永真⊖老师给我打了电话，他问我"要不要当一名平面设计师"，这句不经意的话被我放在了心上。从此我就进入了设计的世界。连作品集都不知道的我，凭借一本业余的"作品集"，敲开了很多家设计公司的大门。大学毕业以后我就进入了东京都内的一家广告代理公司当设计师助理。我在平面设计方面的基础都是从那时一起工作的一位女性艺术总监上司那儿学到的。那时候计算机绘图还需要先剪贴版面，然后再把草图交给排版部门。那之后我就动了回学校重新学习平面设计的念头，既然要学习，当然就要去设计领域最先进的纽约学习，一念之下我就去了美国。我在语言学校学完语言以后，便去了我的梦想学校——纽约视觉艺术学院。然后我在大学的第一天就遇见了渡边瞳。

决定成为设计师的命运般的相遇

纽约视觉艺术学院是一所人才辈出的艺术院校，例如凯斯·哈林⊜。教授阵容也几乎都是活跃在世界舞台前沿的平面设计师、艺术总监、创意总监等。学校的学习环境也很让人兴奋。学校为了让我们毕业后可以立即获得工作，给我们安排了很多实习课程，这样我们不仅可以在学校里学习设计知识，还可以在社会中学习实际应用所需的

设计理论。因为学校重视我们在业界人际关系的建立以及是否能够解决设计方面的问题，所以我们得到了很多关于理解问题、创造性思考问题以及能够把视觉当作工具去交流等方面的训练。

在这里的学习也给我们设计师的生涯指明了方向。在大二选的一节平面设计课上，我们遇见了当时的讲师——斯泰西·德拉蒙德。

她原本是在一家大型唱片公司当创意总监的，她的课非常有意思。虽然课程很辛苦但是我们学的东西都很有用。因为我们两人英语都不好，所以需要加倍努力，我们把睡觉的时间也拿来做课题。我们完全被斯泰西的设计风格和人格魅力所吸引，发自内心地渴望从她身上学到更多东西，所以当时的我们并不会觉得做得很辛苦。当然我们的努力和作品也帮了我们很多，一直特立独行的斯泰西推荐我们去她主要的客户 MTV 实习。在校期间我们就成功地从"实习生"晋升到了"兼职生"，毕业后直接去了 MTV 上班。你们可以在本书的插图中看到我们在 MTV 时期的作品。

没有强韧的精神就无法在纽约存活

外国人想要在美国工作，就是要让企业放弃雇佣美国人的机会而去雇佣你。因为当时 MTV 是一个很知名的公司，所以实习机会的竞争都很大，更不用说可以直接在那里就业了。这家公司选择了我们这两个日本学生，所以当时我们引起了学校里很多人的反感，甚至最后到了有其他学生去学校抗议的地步——"为什么要抢夺美国人的雇佣机会，而把机会给了其他国家的学生。"从这时候开始，我们才清楚地意识到自己的身份，"作为不是美国人的亚洲人的我们，在这里是

少数人群"。日本是一个单一民族的国家，一直作为日本人出生和成长的我们并没有这种感觉，但是在美国身为黄种人的日本人就是社会的少数群体。而且身为女性的我们更是双重意义上的被歧视对象，所以当时我们感受到了巨大的压力。

不愧是纽约。值得高兴的是学校方面一直摆出凭实力说话的姿态，所以在距毕业还有两年半的时间里，我们完美地达到了MTV所有的要求，没有再给其他人实习的机会。就这样我们毕业后直接去MTV就职。我们一直生活在这个属于美国但是又不像在美国的特殊城市"纽约"，我们生活的区域也很少有日本人，因为我们外国人的身份使我们吃了很多的苦头。我清楚地记得那时我们的互相鼓励是多么重要。在这样一个汇集了世界各地，有着不同文化、思想以及背景的人的地方，如果你没有强韧的精神是无法在这里生存下去的。

在多年以后，主要身处流行文化圈的MTV公司进行了大改革，当时身为艺术总监的我们两人一起跳槽到了主打奢侈品牌的品牌代理公司，然后在那里和各式各样的酒店、高级公寓、度假村以及岛屿合作。这家公司所有项目的价位都很惊人。我们也认识了很多之前没怎么接触的产品的品牌。

发生雷曼兄弟事件

我们经历了很多设计和品牌化两极分化得很严重的事情。随着接的零活数量的增加，我们开始准备自己干。对于一直待在相同的环境中学习、工作、不断钻研的我们来说，这也是很正常的事情。但是就

在我们决定要辞职的前几个月，发生了雷曼兄弟事件。因为我们所在公司是不动产的代理商，所以公司大部分员工都被裁员了，创意部最后也只剩下了我们两个人。虽然已经想好要创业了，但是当时的我们仍然犹豫不决。虽然后来我们顺利地成立了 HI（NY），但是在当时经济不景气的情况下，让事业有起色绝对不是一件很容易的事情。

HI（NY）成立至今也有 11 个年头了。有苦有甜。如今核心团队由五位不同国籍和背景的女性组成，和外部的专业团队一起承接世界各地的项目。一直以来我们的公司得到了很多人的帮助。感谢你们对我们多年努力的肯定，让我们能够建立 HI（NY）这个品牌，真的非常感谢你们。

2

决定在日本设立据点

2013 年 9 月，国际奥委会宣布了 2020 年的奥林匹克运动会将在日本东京举办。那个时候我们公司的项目几乎都是海外○市场的，但是由于奥林匹克运动会将在日本举办，大家都预见到时候访日的观光客一定会剧增，很多日本企业也都瞄准了面向外国人○的市场。HI

○ 本书中所有"海外"均指日本以外。
○ 本书中所有"外国人"均指除日本人外的其他国家的人。

（NY）也渐渐开始接一些日本的项目，并且于2014年由一直生活在日本的项目总监着手在日本组建团队。由此公司在日本的项目也变多了。

并不顺利的归日事业

之前就有日本企业来我们公司咨询并想要进军美国市场。那时我就时常在想，明明日本企业可以制作出很多很棒的产品，但是却因为他们不了解目标客户群体，所以不能把产品想要表达的信息很好地"传达"给顾客，因此日本企业对外生意才会发展得不好。我所说的"传达"指的是，企业的商品能让顾客产生共鸣，也就是我说的品牌化。日本企业在进军海外市场的时候，通常会采用过去针对日本客户群体所建立的经营战略；因为他们不了解目标客户群体，就会组建一个错误的团队，最后就会因为使用了没有深入了解目标客户群体而策划的错误的战略去经营，导致什么都得不到。

日本的"归日潮"的商业，也发生了完全相同的事情。日本的专门为外国人提供的服务并不适合从国外来的顾客，因为这些服务几乎都是日本人以他们的常识和喜好去定义外国人的喜好的。请大家不要用在单一民族的日本中占压倒性比例的中产阶级的感受，把拥有不同国籍、民族、语言、宗教、收入、学历等的国外顾客统称为"外国人"，品牌发展最重要的是要瞄准有效的客户群体，再根据对方的文化背景做出相应的调整。这才是"归日潮"商业的成功要素。另外了解目标客户群体的商业经验也是必不可少的。

例如，如果想要卖价格很高的高级商品，那么先要确定对这个商

品感兴趣的国家和客户群体是哪些，然后再有意识地去接近这些人。企业如果想要解决产品和服务销售方面的问题，就必须要了解目标群体的需求，同时也要赋予产品附加价值，然后再将其传达给目标人群并让他们产生共鸣。总之，企业要在理解目标群体的基础上去构建产品的经营战略。

但是我发现日本几乎没有一家专门针对非本国人创立的品牌的广告代理商和设计事务所，更没有品牌公司，原本这些在欧美是很常见的。品牌化在日本没能深入发展起来，于是我们希望灵活运用在纽约学到的品牌化的经验和视点，建立一个可以让外国人更爱日本，日本人也很喜爱的品牌。基于这个想法，2016 年我们在日本京都这个很具日本本土特色又很受外国人喜爱的地方，成立了 HI（NY）在日本的分公司。

3

日本和世界关于设计的思考方式的差异

在如今这个多样、极速变化的市场中，如果想要灵活地丰富产品的风格、成功进行商业活动，品牌化是必不可少的。刚开始的时候，几乎我们所有的日本客户都没有产生"想要做品牌"这样的想法。但是在我们谈话的过程中，发现有很多需要走品牌路线的案子。如果客

户能够从以往的情况中一点点进行分析的话，就能看到品牌化清晰的终点以及通往终点的过程。另外，就算有的客人明确了他们的产品"需要品牌化"，但来到我们这里和我们谈话的时候，他们也都会问我们"品牌化到底是什么？"。

自 2016 年在日本设立了分公司以来，随着在日本的项目增多，我们面临的第一个难题是"大家无法正确地理解品牌化的含义"。然后，当我们在思考原因的时候，我们发现是因为日本关于"设计"的解释和其他国家是有差异的。如果你们理解不了这里说的差异，就很难明白后面我关于品牌化的解释，所以请让我从这里开始说明。

"做设计"就是做看起来好看的东西吗？

我前边有提到，我们在纽约视觉艺术学院里学到设计就是解决问题的方法，我们也上了很多锻炼相关能力的课程。所以，对于我们来说，"做设计"就是一件事。与此相对的，日本的"做设计"就只是最后一个步骤中的其中一部分——"做出好看的东西"。如果你能理解这种差异，那你的思绪就像纠缠在一起的线被慢慢解开了一样，其他疑问也都慢慢能找到答案了。形成这种差异的一个原因是，日本一般的设计事务所费用都很低，这一点让身在"设计事务所"的我们很震惊。

- 多去观察顾客
- 看懂课题、问题以及产品优势
- 考虑受众人群、时代和市场

- 灵活并有创意地想出解决问题的方法
- 再把方法可视化并落实到行动中去

　　我们的工作主要集中在纽约，也会有美国、欧洲、南美、中东、亚洲等各个国家的项目；而且我们在介绍 HI（NY）的时候，一直都会说 HI（NY）是"Design Studio"，也就是日语所说的"设计事务所"。

　　我们有各种各样的客户，有像可口可乐那样的大企业、四季酒店那样的高级酒店和度假村以及联合国等国际机构，也有很小的个人经营的店铺。我们的工作内容就是"品牌化"和"设计"，但是我们在工作的时候，一次都没有觉得我们的工作内容和"设计事务所"这个头衔有不符合的地方，而且顾客那边也觉得设计事务所通过品牌化和设计去解决问题是一件很正常的事情，一直以来也没有出现任何问题。

　　但是这一点在日本却完全行不通。至今为止我们承接的工作主要来自日本的广告代理公司。对于日本的"设计事务所"的主要作用就是"制作表面上看起来很好看的东西"这个观点，我们是完全不能接受的。日本公众普遍认为，一般的设计事务所只会被顾客要求"制作好看的东西"，而比此更深入的分析情况、解决问题的部分则由广告代理公司和品牌顾问公司等来负责。所以，在日本"设计"这个词，无论造词者表述的含义是否和先前叙述的真正设计的含义一样，日本公众了解的都只是狭义上的"设计"，所以他们只对这部分服务买单。

　　想要颠覆日本数十年的设计观就宛如改变人们的思想范畴一样，都很困难。但是，随着全球化的推进，日本想要打入不断创新的全球市场，如果不能使用设计和品牌化这些可以灵活地解决问题而且又非

常有效的经营战略来运营产品的话，将会损失惨重。

　　我觉得要想让日本人正确地理解"设计"原本的含义，学校等相关教育机构要好好地去教育年轻的一代，这是日本一个很重要的课题。为了让肩负着日本未来的孩子们，可以在这个变化的、眼花缭乱的环境中生存下来，日本人不能局限于固定观念，需要拥有创新解决问题的能力。我觉得想要做"真正含义的设计"，就需要企业有前瞻性、洞察力以及灵活学习的能力，国家需要培养出不管遇到什么情况都可以创新地解决问题的人才，这些和日本的未来密切相关。

用设计解决问题

我们有一个非常重要的客户，也是和我们合作时间最长的一个客户，那就是美国的可口可乐公司。

可口可乐的标识是可口可乐的瓶子，为了纪念经典玻璃瓶（The Contour Bottle）诞生一百周年，可口可乐举办了"#MashupCoke"活动，用世界各地的艺术家们设计的 100 张海报进行产品的宣传活动。

在这个活动中，可口可乐公司委托世界上 15 个国家超过 130 个设计师和代理公司设计可口可乐主题海报，再用竞赛的形式从中筛选出宣传活动需要的 100 张海报。海报的设计不限制风格。虽然其他公司都会一起设计出很多张海报，但是我们把所有时间都花在一张海报上，认真地进行设计。我们找了档案中可口可乐公司历代的宣传海报，从中选出了代表品牌的主题，然后用简单的线条去勾勒，把它当作艺术创作来对待。成品就是这本书中刊载的那张海报。

在提交的 250 张海报中，我们的海报被选入了 100 张宣传海报中，而且还被选为 100 周年宣传活动中产品开发用的艺术作品。海报被展示在美国亚特兰大的高等艺术博物馆（High Museum of Art）中。我们还和 Assouline 的艺术书、Mileskine 的笔记本、Frends 的耳机、Rootote 的包等各种各样品牌的商品合作，相关产品在巴黎的精品店以及世界各地都有售。

最有意思的是，可口可乐的创意总监选择我们作品的理由。他说 HI（NY）的作品解决了可口可乐提出的所有问题，这是其他任何海报都比不了的地方。

可口可乐公司提出的必须要解决的问题是：

· 海报要体现主题幸福常在和天生乐观（universal happiness and stubborn optimism）。

· 颜色只能使用可口可乐的红、黑、白。

· 要以历年的海报为灵感进行设计。

· 符合可口可乐的品牌形象。

之前我们已经和美国可口可乐公司合作很久了，但是仅因为这次的获胜，可口可乐公司将很多"有问题"的新产品线的品牌设计以及新概念的瓶子包装设计（参照本书文前插图）等大项目委托给我们。我们也被可口可乐公司工作的灵活性感动了，他们愿意把这么重要的工作委托给我们这样的小设计事务所，我们觉得很荣幸。

4

世界中的"日本"

在纽约的 20 多年，身为艺术总监的我们和世界各地的经营者都合作过，也清楚地看到了"日本"在世界上的形象。

日本的优势和劣势

日本商业在世界上的优势就是日本无与伦比的高超技术以及高质量的产品。

但是日本的劣势又是什么呢？那就是日本人不擅长传达。

日本有让世界为之着迷的优秀产品和服务，以及生产这些产品和服务的高超技术。但是要把这些优秀的产品和服务用消费者的观点传达给消费者的时候，就完全不行了。

我经常看到商家对自己的产品有绝对的信心，他们觉得即使放任不管，产品也会卖得很不错。但很遗憾的是，如果商家不去宣传商品的优点，消费者是不会知道的。尤其是随着网上销售的兴起，消费者更容易从网络上获取信息，对产品进行比较，所以必须让消费者一眼就知道产品的优点和理念。如果在第一印象中没有抓住消费者的心，产品就很容易被忽略，即便商家生产出更好的产品，消费者也不会去尝试。这是很遗憾的事情。

大家经常认为，给产品做品牌化和设计都是因为商家对产品没有信心，并且想要通过这些去掩盖产品自身的质量问题。所以商家也因为觉得自己的产品质量够好而没必要用品牌化和设计去掩盖产品的质量问题。其实不然，品牌化是为了把产品的本质和价值发挥出来，将产品的想法和强项以正确的方式传达给目标消费者群体。商家自以为正确的表达方法是得不到消费者认同的。为了能够让目标消费者群体对商家的想法和服务感到共鸣，商家必须要结合时代、环境以及消费者的需求，以视觉为主用各种方式把想法和服务理念"传达"给消费者。

为什么日本人不擅长"传达"

为什么日本人不擅长"传达"呢？我觉得有两个很重要的原因。

第一，日本人的成长过程中表达自己意见和表现自己的机会都很少，所以大家并不习惯主张自己和表现自己。而其他国家，不仅是欧美国家还有一些亚洲国家的孩子们会在家庭和学校的教育中建立起以自己为中心去思考问题的习惯，保持自己的意见，并且可以在成长过程中不断学习如何把自己的意见传达给其他人。比如，美国就很重视让持有不同意见的人互相辩论，不论是在学校教育中还是在日常生活中都会经常出现这种辩论的训练。大家容易错误地认为辩论的目的是为了打败或者驳倒对方，事实上辩论的目的是以互相尊重为基础，讨论彼此不同的价值观。这是一件可以让人心生愉悦的互相传达意见并且不会破坏双方感情的事情。我觉得这就是教育和训练的馈赠。

日本人很少有表达自己主张或表现自己的机会的原因是，日本在很久以前就很重视社会的秩序，比起个人的想法，大家会优先考虑集体和社会的想法。在日本，表达自己的主张并不被认为是美德，所以在学校和家庭中日本人也常常教育孩子不要伸张自己的个性而要去适应社会，孩子们也都是在不断学习如何不去扰乱社会秩序中成长起来的。的确，能够去考虑和体谅他人是一件很棒的事情，但是我觉得能够接受自己和自由地表现自己也是很重要的事情。

和其他国家的人相比，日本人不擅长表达，这并不是因为他们缺少表达的天赋，而是因为他们已经习惯了没有机会去表达自己的意见和表现自己。今后随着技术的快速发展，再加上 AI（人工智能）技术的融入，人类能够灵活、有创造性地思考和展现自己的能力会变得

越来越重要。要想跟上这个极速变化的时代，个性和强项这些独一无二的"自我价值"是不可或缺的。当你和别人讨论意见的时候，要保持自己统一且没有矛盾的意见。我觉得重要的是不要一味地遵循社会和别人制定的标准，要站在自己的立场上思考问题。日本现在最重要的课题之一就是要在发挥日本人谦虚的美德、尊重和自身不同价值观的同时，多从自己的立场思考，创造出更多更能表达自己意见的机会和环境。

日本人不擅长表达的第二个理由，就是日语语言文化的性质。

日语是一种高语境（High-Context）的语言，英语则是一种低语境（Low-Context）的语言。顾名思义，高语境强调上下文和前后关系，即构成交流基石的、共通的文化、环境、价值观以及思考方式等。

高语境语言是为了双方能够交流，统一双方文化、环境、价值观、思考方式等信息，并以此为前提向对方传达事物。但是因为双方已经有了相同的文化、价值观和思考方式了，传达事物的时候就很少依赖语言（用词语正确地表达），而更多地通过一些微妙的感觉去传达。也就是说，说话方不用过度解释，对方就能立刻读出字里行间的意思。反过来说，如果双方都依赖语境，就很难和拥有不同文化和价值观背景的人交流。

例如，下面这条信息。

"账单已发送，请您查收。很抱歉在您百忙之中打扰您，但是如果您能尽早处理的话就太好了。"

如果你不读上下文，只从它的字面意思来看，就会产生很多疑问，如"账单是怎么发送的？邮件？邮寄？""是什么的账单？""怎么处理比较好？""尽快？多快算快？"等。

反过来，用英文发送同样内容的邮件。

Please see the attached invoice and make a payment by April 30th.

（请确认附件的账单，并在 4 月 30 日之前支付）。

at your earliest convenience（尽快支付）这样的话也可以说，但是当有实际日期的时候，即使账单上有记录也要明确地将日期写在邮件中。

如果没有按照日期付款的信息，日语邮件中就不会在邮件中写上截止日期而是将其写在账单上，如果看邮件的人没有通读整封邮件就很容易错过信息。但是英语邮件中，这种情况会被认为是书写人表述不明确，看作是发信人的错误。

提倡这个概念的美国文化人类学家爱德华·霍尔（Edward·T.Hall），列出了以下几点高语境语言文化的特征。

- 即便是很重要的信息，也不会用语言直接表达出来
- 使用很多模糊的表达方式
- 对于没有逻辑性的内容也可以进行灵活的解释
- 尽量少说话
- 用感情决定意志

相反，以英语为代表的低语境语言文化的特征如下：

- 重要的信息全部都要用语言表达出来
- 使用比较直接的、容易理解的表达方式
- 寻求有逻辑的、正确的解释
- 说话多才会被重视
- 用理性来决定意志

这两种语言文化最大的差别就是说话/书写方和听者/读者方，哪一方需要承担理解的"责任"。

低语境语言追求的是，在双方没有共同的文化、环境、价值观以及思考方式的情况下，不需要依靠双方的共同认识，说话/书写方仅通过语言就能简单明了地把信息传达给对方。因此说话/书写方必须努力仅通过语言去传达信息，传达信息就是要让对方能够正确地理解自己的意思。如果发生了传达信息失败的情况，就是说话/书写方的责任，普遍会被认为是发信方能力不足。

高语境语言中，能不能成功地向对方传达信息，取决于可以"读懂字里行间的意思"。这种方式依托于听者/读者方的想象力、洞察力、理解力，不能理解对方的信息则被看作听者/读者方的责任。所以在这种语境下，说话/书写方没有必要努力地去传达信息。

当然双方交流的时候，说话/书写方是否会说英语和对方的语言也是很重要的事情。但是我觉得不管怎么样，努力去传达信息的态度还是要有的。如果你每天都有正确地传达信息给对方的意识，你的传

达能力和那些不这么做的人之间肯定是有明显差别的。重要的是，在双方持有不同语言文化背景的情况下，要认识到自己不擅长传达信息，然后努力去锻炼自己传达信息的能力。

纽约是世界上人种最多的地方，有很多人文差异。我平时经常会被那些难以想象到的、不同的价值观震惊到。在纽约我们经常要和文化背景完全不同的人做生意，所以在我们的商务活动中简单明了又不会让人产生误解的交流方式是必不可少的，要格外重视传达信息的方式。这是商业活动中的普遍现象，尤其是在进入全球化时代时，"能够简单明了又准确的传达信息"是构建有效沟通和人际关系的关键。在我们解决了这些问题之后，如果能充分发挥高语境语言文化所特有的非语言交流（语言以外的交流）能力，这对于我们的商业活动来说简直是如虎添翼。

咖啡时间

谨慎是障碍还是美德?

正如本文所说的,日本人很不擅长表现自己。

我们在纽约视觉艺术学院所学课程中有很多是以演讲的形式来评判的,其中最让我们惊讶的是其他国家学生们的表现力。先不说从小就重视辩论能力教育的美国人,就连欧洲、中南美、中东,还有其他亚洲国家的学生们都会持有自己的意见,并且竭尽全力地去展示自己的作品。反观包括我们在内的日本学生,大家在课堂上都会扭扭捏捏的。其他人的表现力对我们来说简直是望尘莫及。但是有意思的是,课上一直默不作声的日本学生的作品质量却比其他国家学生的好得多。在一个以严厉著称的教授的课上,看着某国学生在兴致高昂地展示他的作品,我想"哎?用这种作品来吸引大家,不会觉得很恐怖吗?"(说这种话肯定会被骂的)。果然,那位学生的作品被教授指出各种各样的不足,最后败下阵来。但是我还是很羡慕他的那份自信。日本人的这种谨慎在商业活动中是非常不可取的,在全球化竞争环境中很难取胜。

谦虚是日本人的美德。虽然不需要日本人在课堂上一直过分地"我!我!我!"地去表现自己,但是能在保留日本人优点的同时,找到合适的展现自己的方法才是最重要的。

SELLING VISIONS, NOT JUST PRODUCTS

销售愿景而非产品

1

世界商业的潮流

个性丰富的中小企业的时代

我们每天都会和大大小小的企业合作，也接触到了很多没有见过的、有个性的产品。这些企业不局限于固有观念，灵活地进入市场，经营者都抱着期待的心情去用心经营新的事业，并都能以惊人的速度

发展。现在因为 IT（信息技术）行业的发展，创业的门槛变低了。在这个时代里，你不仅可以创造出在传统概念中不可能实现的商业，也能和想象不到的企业变成竞争对手，还能和竞争对手企业携手合作。

现在市场上有很多因为商业标准化而很相似的商业，为了可以在市场竞争中取胜，企业之间会展开降低价格、提高质量的血战。而在这种竞争中，通常规模比较大的企业最后会获胜，所以大家就理所当然地认为企业规模越大越好。

但是长期以来企业一直沿用的商业方式，例如调查竞争对手、分析市场、谋求差异化来争取竞争优势、聚焦竞争战略性市场等，已经不符合时代的潮流了。取而代之的是，拥有企业和商品/服务的优点和个性，把重点放在重要的企业理念、社会存在的意义等这样体现企业核心价值（Core Value，即中坚的价值）的方面，如果可以把核心价值推广出去，企业业务规模就会不断扩大。这里说的并不是和其他企业做比较的相对价值，而是企业独有的绝对价值。每一个人都是无可替代的，就像某个人不会比另一个人更有魅力一样，如果企业可以灵活运用自己的优势，专心做自己特有的商业活动，那么企业的商业活动就是最独特的。为此，企业内部需要进行密切的交流，让员工可以拥有共同的展望，全体员工能够步调一致地进步。

相较于大型企业，中小型企业更能从独特的商业活动中受益。

咖啡时间

小巨人

以商业杂志《福布斯》（Forbes）和《金融时报》为主，在世界范围内很多地方都引用了"小巨人"（Small Giants）的定义。"小巨人"是由美国商业新闻工作者博伯林根（Bo Burlingham）在其著作《小巨人》（Small Giants）中提出来的，指的并不是那些规模很大的企业，而是规模比较小、不断在追求了不起的生意的企业。

"小巨人"有三个支撑点：

① 正直（Integrity）：没有不好的形象。

② 专业意识（Professionalism）：遵守和顾客的约定。

③ 人际关系（Human Connection）：构建员工的人际关系。

我曾特别写了一本关于"小巨人"的特点中的"企业特有的商品和服务""拥有贡献社会的要素""构建员工的人际关系"的书。这本书出版于 2006 年，展示了世界商业发展的理想形态。

通往美好未来的世界商业

随着 IT 行业的急速发展，社交媒体得到普及，信息化社会的变化让人目不暇接。谁都可以突破地域和时间限制，瞬间获得信息和发送信息，世界之间的距离变得很近。而且随着信息的增多，全球消费者对社会的意识前所未有地提高了。现在这个时代要求企业要有自己的目标和使命，还要明确地表明自己的立场。因此如果企业想要商品、服务、商业活动能够持续发展，就要重视企业对人和善、环境负荷少等的责任，即企业的社会责任（Corporate Social Responsibility，CSR）。事实上，"千禧时代"（Millennials：于 1981—1996 年间出生，2019 年时 23~38 岁的人群）出生的人中，9/10 的人都会依据自己是否和产品以及品牌的愿景有共鸣来决定是否购买该产品或品牌[一]。

另外，企业也不仅是为了在经济活动上取得成功和获得利润而进行商业活动的，现在有越来越多的企业开始从事解决社会和环境问题的商业活动，为了创造更好的未来，倡导利他的愿景和使命而一直努力着。

例如，获得诺贝尔和平奖的孟加拉国的经济学家、乡村银行的倡导者穆罕默德·尤诺斯，把解决社会问题作为目标而创造了新型商业模式、社会商业。他通过面向贫困人群的小额融资和储蓄等，解决了孟加拉国的贫困问题并实现了事业上的收益。当然，在经济活动上取

⊖ 参考：Cone Communications Millennial CSR Study: http://www.conecomm.com/research-blog/2015-cone-communications-millennial-csr-study

得成功，会使越来越多的优秀企业家开始重视解决社会问题，想要为他人做些什么，想要与社会共存共生并把利益回馈给社会，这是更值得我们高兴的事情。

另一个例子是联合国推行的 ESG 投资。ESG 是环境（Environmental）、社会（Social）、企业理论与管理（Governance）的缩略语，是指那些对环境和社会有贡献的企业的投资项目。

换句话说，那些不考虑环境问题、社会问题以及企业理论与管理的企业是赚不到钱的。现在这个时代虽然经济上取得的商业成功也很重要，但是如果企业无视社会问题以及环境问题，就很难在世界上立足，现在这种现象已经在日本慢慢扩散开了。那些着眼于全球市场的经营者们尤其要牢记这一点。

删除优步运动

优步（Uber）是一家大型即时用车软件公司。你只要在软件上输入目的地和乘车地点，就能立即知道此趟行程的候车时间、行车时间、路线以及车费，还能在软件上实时查看预约车的位置。也可以用录入的信用卡信息直接支付，非常便利。因为优步司机和乘客之间可以相互评价，所以乘客能够通过评价直接筛选掉评价不好的司机，司机也可以筛选掉评价不好的乘客。在纽约乘坐出租车的时候，不仅会遇见一些司机故意绕路，付款的时候还要自己计算小费，非常麻烦。为了解决这一系列的问题，优步应运而生并很快地普及开来。

虽然优步因为创新的科技和服务很有人气，但是优步公司一直秉承自己公司盈利就好的理念，优步品牌形象大大受损。品牌形象受损对于优步的经营来说是毁灭性的危机。

后面关于优步挽回品牌形象的大作战在第 149 页的"咖啡时间"上有述。

2

为了能够传递情绪的价值

　　现在这个时代不仅要注重商品的规格（功能价值），而且要能够让消费者对商品和制造商产生共鸣（情绪价值），这一点正变得越来越重要。一方面，企业可以利用自身的优势，用特色的商品和服务在市场中谋求差异；另一方面，企业可以拥有致力于解决社会和环境问

题的愿景、任务，以及包含社会商业要素的商业活动等。伴随着商业活动中情绪价值地位的提高，企业必须要解决这样一个课题，即输出企业的情绪价值，将其充分地传达给消费者。

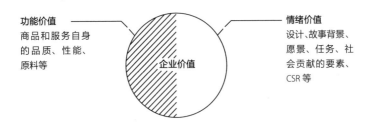

企业需要让消费者知道产品和服务本身的特点和优势，抓住消费者的心理，然后让其成为产品和服务的粉丝。另外，还有必要让那些完全不关心产品的愿景和任务的消费者也能理解企业的价值。要想实现这一目标，企业就必须让与产品和服务有共鸣以及支持产品和服务的人参与到品牌建设中去。如果不能把这些情绪价值成功地传达给消费者，企业即使好不容易创造出来包含着自己心血的事业，也很难成功。虽然日本很擅长提高产品和服务本身的价值，但是却很不擅长提高产品和服务的情绪价值。当企业考虑产品服务之间的差别和下一代购买人群的时候，应非常重视提高情绪价值的传达能力，为此很有必要进行战略性交流。这里所说的交流并不只是用语言交流，非语言交流的视觉要素、听觉要素、嗅觉要素、味觉

要素、身体要素等可以被对方感受到的要素都应包括在战略性交流里面。

强有力的视觉交流

其中，用视觉传达的手段即视觉交流（Visual Communication）是很有力量的。人用耳朵听到的内容，三天后只能被记住 10%。然而有实验证明，相同的内容如果用插图的形式展示则能被人们记住 35%。

当我们比较下面两个例子的时候，哪一个更容易理解呢？

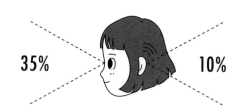

用耳朵听到的内容和用眼睛看到的内容，三日后记住的内容比例

引自 John Medina（2014）. Brain Rules. Vision trumps all other senses.

对上图文字和插图进行比较。

你现在在某个小岛上。笔直向前走，会有一棵大树映入你的眼帘，请在那里右转。再往前走一会儿，你会看到一只鸟，然后在那里向左走。前面会出现一面旗子，在那里向右走。然后前面会出现一座大山。穿过山中的小隧道，虽然里面很暗，但是你走一会儿就可以走到岛的另一边。继续走下去，你会看到漂亮的郁金香，在那里向左拐。接着，会有一个指向左边的箭头招牌。请往相反方向前进。途中右手边会有一个险峻的山崖，一定要注意安全。就这样你会来到一间小屋。小屋里放着一把钥匙，请不要忘记带走。从小屋的后门出来，往前走一会儿就能看到一个大池塘。沿着池塘的左手边前进，可以看到一座吊桥，走过去。在邻近的小岛上，沿着小路前进，你就可以看到宝箱了。用在小屋里找到的钥匙打开宝箱，你会在里面发现宝贝。

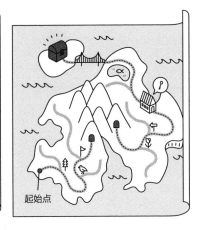

起始点

　　MIT 的研究结果显示，人们用 13 毫秒就能理解并处理图片信息⊖。剑桥大学的研究则表明人们对文字信息的理解和处理需要 200 毫秒⊖。根据这两个研究结果，我们能够知道人们对于图片信息的理解和处理速度要比文字信息快约 15 倍。

　　日本有着不被大众熟知的"视觉扫盲"（Visual Literacy）的能力。视觉扫盲的能力是指把事情、概念和信息、想法和看法进行理解和消化后，最后转换成图画和插图等的视觉形式的能力。当人们要视觉交流的时候，应具备把视觉图像当成工具进行交流的能力。

⊖　参考：http://news.mit.edu/2014/in-the-blink-of-an-eye-0116
⊖　参考：http://www.mrc-cbu.cam.ac.uk/bibliography/articles/6796/

下一页的图片是为在瑞士举行的联合国展览会所设计的。上方的图片是客户要求我们展示的材料，下方的图片是在展览会上实际展出的，我们把复杂难懂的文字材料设计成视觉上很容易理解的形式。虽然是相同的内容，但是我觉得转换成下方的图片更让人印象深刻。

现在重要的是把企业的愿景和任务、产品和服务的情绪价值传达给消费者和社会上的每一个人，"传达"不仅是单纯地从企业向外输出，而是要让消费者和社会上的每一个人都能够彻底地理解。只有这样才能得到消费者们的信赖，让他们与产品和服务产生共鸣，最后让他们变成产品和服务的粉丝。

可以说比起语言交流，以印象深刻的图片为工具的视觉交流是更加有效的方式。

在瑞士举行的联合国展览会上的设计。上方的图片是客户要求我们展示的材料，下方的图片是在展览会上实际展出的效果，我们把文字可视化，更容易理解。

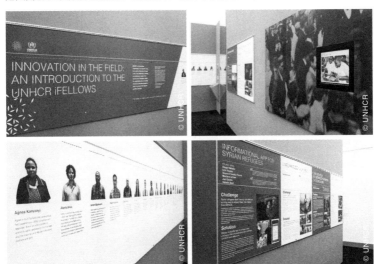

咖啡时间

从研究结果中发现视觉的强大

关于视觉相关文章，得出了下面的结论。

· 50% 的大脑都在处理视觉信息[一] 。

· 70% 的感官接收器在眼睛上[一] 。

· 人们只需要 0.01 秒就能够辨认出情景[一] 。

· 根据图示找到路线比根据文字提示找路线的正确率高出三倍[三] 。

虽然在本书中也有提到，但是我觉得上述的研究结果更能让你们感受到视觉的
强大。

[一] Marieb, E. N. & Hoehn, K (2007). Human Anatomy & Physiology 7th Edition, Pearson International Edition.

[二] Semetko, H. & Scammell, M. (2012). The SAGE Handbook of Political Communication, SAGE Publications.

[三] W. Howard Levie Richard Lentz (1982). Effects of text illustrations: A review of research

为什么有创意的观点是商业的必要条件

企业商业活动的目标是让消费者购买自己的商品和服务，然后抓住那些重复购买的、有忠诚度的消费者，让消费者成为产品的粉丝。

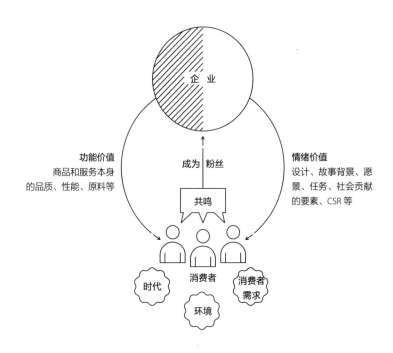

把"好的产品和服务 = 实际价值高"作为前提条件，在向消费者传达了产品和服务的情绪价值以后，得到消费者的理解、信赖、共鸣，并且使其最后成为产品和服务的粉丝，其中哪一个是最重要的呢？

那就是在开展商业活动的时候，要争取让所有产品和服务信息

都能保持方向一致而且相互之间没有任何冲突，把产品和服务的同一个世界观贯彻到底。消费者接触到产品和服务的机会被称为"触点"（Touch Point），商业中发出的所有信息都将通过这个触点传达给消费者。

让我们举一个西式点心品牌的例子吧。一般西式点心品牌的触点如下。

- 专卖店／商场地下大卖场的柜台
- 网站／电子商务网站
- 社交媒体
- 电视广告
- 宣传册
- 赠品
- 报纸和杂志上的报道
- 广告
- 口碑

这些触点具体想让消费者获得怎样的信息要素？想让他们怎么看待这个品牌的西式点心？

- 专卖店／商场地下大卖场的柜台：店面的氛围、味道、内部装修、标识（Logo）、包装设计、陈列方式、产品（点心）、售货员的制服、售货员的风格和态度

● 网站 / 电子商务网站：网站、Logo、使用的产品图片、文字、产品说明

● 社交媒体：图片、文字

● 电视广告：影片、故事

● 宣传册：设计、图片、文字、Logo

● 赠品：Logo、包装、产品

● 报纸和杂志上的报道：图片、作者的风格、文字

● 广告：设计、图片、广告文稿、Logo

● 口碑：评价

这样看的话，我们就知道了除产品的味道、售货员的风格和态度、评价以外，其他信息要素全都是需要创造力的。这里说的"创造力"是指制作和直接参与制作的人的能力，比如说做设计的人、写文字和广告文稿的人。因为视觉效果、文字的风格和格调等，需要创造力。

这里有趣的是，明明待销售的产品是西式点心，但是如果企业不设立试吃的展位和派发赠品，消费者在买到产品之前连品尝的机会都没有。

那么消费者是通过什么来判断是否要去买这个产品？

那就是和西式点心品牌有关联的所有的信息要素所酿造出来的气氛，就是我们说的外观和感觉（Look and Feel）。

所以消费者是否购买该产品，并不是由产品自身的优点决定的，而是要看产品的世界观在产品本身以外的要素中表现出了多少。

消费者在所有触点上接收到的产品的外观和感觉，必须是用和品

不做品牌化的情况

各种各样的产品面向各个方向没有一致性，
消费者并不知道产品和服务／企业真正想要干什么。

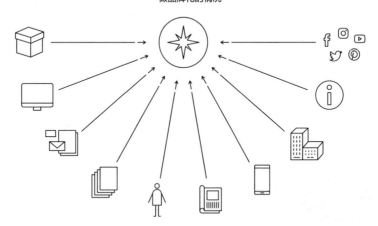

做品牌化的情况

所有的事情都冲向"北极星"（品牌系统）并保持一致性，
很明确地将产品和服务／企业的目的传达给消费者。

牌一致的世界观展示出来的。这里不能片面地看，而是要俯瞰全局。片面地给予消费者错误的印象，指的是品牌传达出的零散、不同的信息。因为信息的不一致导致品牌形象很混乱，所以给消费者留下一种品牌不诚实而且很难让人信任的印象，最后无法正确地将企业好不容易开发的产品和愿景传达给消费者（参考上一页的图片）。

理解传达对象

当你想要将某事传达给某人的时候，你会注意哪一点呢？

你的传达对象可能是一个五岁的小男孩、附近女子中学的学生、直属的上司、咖啡店里邻座的英国人、亲友、大学教授，也可能是耳朵不灵光的祖父。虽然是同样的内容，但是也要根据传达对象的不同，而变化说话的方式、语气、语速、用词、构成等。尤其是你想让对方有所行动的时候，难道不是要用对方能够完全理解的说话方式去传达吗？你需要在传达之前就了解对方。

可口可乐公司的通用标识

HI（NY）设计的针对儿童用产品生产线的
可口可乐标识

商业活动中也是一样的道理。因为企业开始重视产品的情绪价值了，所以想要传达的事情就会突然增多。用语言/非语言交流这种方式来传达，可以唤起消费者的情感，并得到他们的共鸣和信赖。

如果你没有感情地去传达，就不可能走进对方心里。首先你需要了解你想传达给谁，对方是什么样的人，他的需求是什么，然后再用适合对方的方式去交流，做到真诚有效地传达信息给对方。

传达产品"特性"的品牌化

如上所述，在考虑时代和环境、消费者需求的同时，战略性地找出企业、产品以及服务拥有的"特性＝个性"，并将其价值体现在给予消费者的所有的综合体验中，就可以有效地传达品牌信息给消费者。这个过程就是我所说的品牌化。品牌化的目的是让消费者成为品牌的粉丝，最后使他们变成重复购买产品和服务的忠诚顾客。

品牌化作为一种经营战略，并不是只对大企业才有效。对于预算有限、规模不大的中小企业来说，这也是一种有效的经营战略。

把某公司和其他公司不同的地方，特有的产品/服务的价值和信息，用消费者易懂的形式表现出来，让消费者更加信赖以及放心地去购买。同时消费者也能够很容易地把该公司的产品／服务和其他公司的区别出来。

品牌化是一场只要品牌在就要一直进行的持久战。品牌越是不按常理出牌就会越有魅力、越受人们的喜爱，从而引领企业走向成功。我们需要做的是让和品牌相关的所有人对品牌的世界观达成共识，然

后企业的全体人员能够团结一致地向前发展。对于中小企业来说，品牌化是非常有效的一种经营战略。他们的公司规模允许他们在发展中不断确认业务有没有出现差错，确保全体员工步调一致，并通过相互之间的密切交流实现共同进步。

　　接下来，我就开始具体地讲解一下品牌化。

咖啡时间

信赖的方程式

我在学习会上说过，想要推广产品就要获得消费者的信赖，让他们对产品产生共鸣，并且成为品牌的粉丝。有的人会产生"一定要让别人对产品产生共鸣吗？"的疑问。对于同理心很强并且不知道如何划清界限的我来说，只是想一下这个问题都会觉得很烦恼。我无法给在座的人一个答案，要再思考一下。

那时突然想到在欧美国家有本畅销的商务书《别独自用餐》（*Never Eat Alone*）〔作者是基思·法拉奇（Keith Ferrazzi）和塔尔·雷兹（Tahl Raz）〕，书中提到了关于网络等内容的"信赖"方程式。

GENEROSITY + VULNERABILITY + ACCOUNTABILIITY + CANDOR = TRUST

宽容 + 容易受伤 + 遵守约定 + 直率 / 诚实 = 信赖

这个方程式中最有趣的是把"VULNERABILITY"放进去了。我虽然把它翻译成了"容易受伤"，但是它还是有心理和感情等方面的"软弱"和"易碎的"这些细微含义的差别。我对此的解释是，每个人在经历过痛苦和失败以及自己无能为力的情况之后，就变成了知道自己软肋的"坚强"的人了。因为自己有很痛苦的回忆，所以会对其他有类似心情的人很敏感。在自己的心里也会架起了由这些软弱组成的"天线"去感应其他人的心境。我在想是不是正是因为这样，才能和别人产生共鸣呢？

WHAT IS BRANDING?

品牌化是什么?

1

品牌和品牌化的关系

品牌化是一种提升企业品牌价值的经营战略,但是"品牌"(Brand)
到底是什么?

品牌的本质

我想有很多人在听到"品牌"这个词语的时候,脑海里都会浮现

出价格高昂的香奈儿和爱马仕这些奢侈品牌。

品牌这个词来源于古英文 Brand、古高地德语 brant、古北欧语 brandr 等的"烤"一词，"烤"的意思是为了识别产品的品质和主人的身份，用加热的铁片在葡萄酒的木桶和家畜身上等地方做的烙印。

现在"品牌"一词的含义是由美国市场营销协会（American Marketing Association，AMA）定义的。

A brand is a "Name, term, design, symbol, or any other feature that identifies one seller's good or service as distinct from those of other sellers."

品牌是企业为了能够和其他竞争对手的产品和服务明确区别出来而设立的名称、词语、设计、符号等其他产品和服务的特征。

我能立刻想到的特征就是品牌的名称和标识，但是颜色、照片、广告语等也都已变成了品牌特征。消费者接触品牌的机会，除了直接接触产品和服务外，还有社交网络、客户服务等各种各样的方式，在品牌所有的触点上消费者始终都能感受到品牌的个性和"特性"。因此，所谓品牌的本质指的并不是产品和服务的品质和稀有性，而是其强项和个性这些可以展示品牌"特性"的东西。

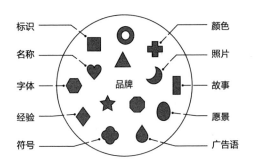

如何让消费者直观地感受品牌的世界观

品牌的本质是产品和服务的强项和"特性"等抽象的东西，把它们传达给消费者是非常有难度的。所以，如果想要把强项和"特性"这些特征传达给消费者，就需要企业多方面地向消费者展现品牌，而品牌化就是要让消费者可以更直观地感受品牌的世界观，让他们知道"原来这个品牌是这个样子的啊"。

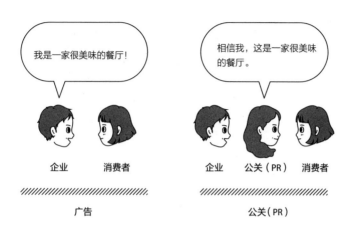

广告

公关（PR）

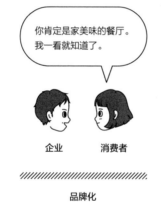

品牌化

布拉格饭店的标识　　　　　　　　　　　　MTV 的标识

让我们一起对比一下上面的两个标识吧。我们可以直接看出左边是针对高端目标人群的，有着奢华和古典的品牌世界观，而右边则是针对年轻人的，有着流行和休闲的品牌世界观。

为了体现出品牌本质并传达给消费者，品牌主要从两个侧面来表现。

第一个侧面是语言（Verbal）。可以用词语来表达品牌的本质，比如说品牌名称。第二个侧面是视觉（Visual）。用眼睛可以看到的东西去表现品牌的本质，比如说品牌的标识。虽然根据品牌的不同，声音、香味以及触感等视觉以外的非语言要素的设定对表现品牌来说也是很有必要的，但是通常大家都会使用语言和视觉来表现品牌。

另外，使用语言和视觉这两种方式去传达品牌的个性时，在形式选择中，创造力是很重要的。不论企业有多少优秀的品牌战略，如果没有出色的创意来体现企业/产品/服务的本质魅力的话，企业是不会成功的。

　　品牌化的过程就是发挥企业/产品/服务的强项，看清品牌本质并把本质转换成通俗易懂的概念，再将这个概念通过语言和视觉的方式富有魅力地展现给消费者，最后再演变成可以被消费者直观地感受到的形态。

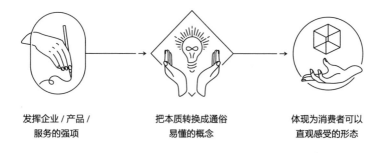

发挥企业／产品／　　　把本质转换成通俗　　　体现为消费者可以
服务的强项　　　　　　易懂的概念　　　　　直观感受的形态

咖啡时间

不能用圣诞节吗？

纽约十二月份的时候有很热闹的节假日。就像日本的贺卡一样，在纽约大家都会给自己的朋友、家人、同事等人送节日卡片，我们每年都会为企业设计节日卡片。这里必须要注意的是，千万不要设计出让人能够联想到某个特定宗教的卡片元素。尤其要注意的是基督教和犹太教，基督教庆祝圣诞节（Christmas），犹太教则庆祝光明节（Hanukkah）的。专门卖节日卡片的商店，可以设有各个宗教自己专用的节日卡片，但是企业的节日卡片只能统一设计。那些在日本可以随意在节日卡片上使用的圣诞主题、圣诞树、圣诞老人、驯鹿、圣诞花环等圣诞元素在美国是被禁止的，因为这些全部都是基督教的主题。有的公司就连红色和绿色的配色组合也会刻意避开。圣诞快乐！（MERRY CHRISTMAS！）也不行。节日快乐！（HAPPY HOLIDAYS！）则是可以的。也只能使用像雪花这种和冬天有关的图案元素来进行设计，或者是用排版这些比较中性的设计。因为大家对于宗教问题都很敏感，所以如果企业节日卡片的设计涉及某个特定宗教的元素是会影响到企业的品牌形象的。

在日本的结婚典礼上经常可以看到大家把基督教和犹太教的习俗混在一起的情况，那是因为在日本很少有人考虑宗教的事情，但是如果你和外国人做生意，就一定要注意这方面的事情。

2

品牌化与标识、视觉识别、企业识别的区别

"标识"、"视觉识别"（VI）、"企业识别"（CI）经常和品牌化混淆在一起。

这里解释一下品牌化和这三者的区别。

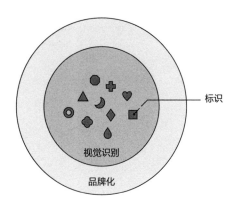

标识

因为标识是由文字、符号和图案设计而来的，所以可以说品牌标识是纯粹的图画。有的标识是以公司名、店铺名、产品名和组织名为基础设计出来的；有的标识则是直接把产品的概念和愿景等具象和图像化了，是为了展现品牌的本质而创作出来的。

视觉识别

虽然我在第四章中详细地解释了视觉识别，但是总体上视觉识别就是把公司、店铺、产品及组织等的概念和理念用视觉构成要素（标识、字体、颜色、图片、插画、构图等）以视觉方式表现出来。刚才谈到的标识也是视觉识别的要素之一。

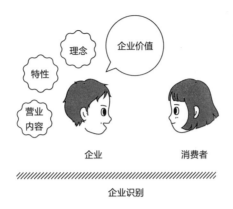

企业识别

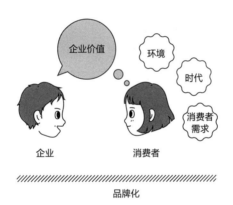

品牌化

企业识别

在设计知识中会和品牌化混为一体还有我们说的企业识别。"企业识别"一词最早起源于 19 世纪 30 年代的美国，到了 19 世纪 70 年代才传入日本，是市场营销中以企业主观为基础的一个概念。

把企业的理念、特性、营业内容、企业价值、方针等和企业经营相关的事情体系化，从企业的视角向社会传达产品的信息，这个体系中也包含了刚才所说的视觉识别。因为企业识别的目的是"向社会广泛传达企业的信息"，所以无论是为了实现这一目标而存在的视觉识别，还是"传达"所需的标语和文本（文章、字体的表现方式）等视觉以外的交流方式都是体系化中重要的要素。

这也是企业识别和品牌化最大的不同点。因为企业识别是从企业的视角构建的，所以并不会像从消费者的视角而构建的品牌化那样设定品牌的目标群体。

品牌化

品牌化需要企业在考虑时代、环境、消费者需求的同时，发挥企业/产品/服务等的"特性＝个性"，创造品牌价值，保证消费者享受到的品牌综合体验的质量。品牌化还包括创造便于传达品牌文化、有魅力的设计作品。

品牌化的最终目标是提高"企业价值"，并且最后能够获得消费者对产品和服务的忠诚度。就是之前说过的让消费者对产品和服务产生信赖，使他们变成产品的粉丝。现在产品和服务的实际价值（产品、服务、品质、性能等）被提升了，如果企业能从企业的视角出发用消费者易懂的方式（企业识别）来传播品牌形象，就会获得消费者对产品和服务的忠诚度。但是，在现在这个物质泛滥的时代，提高产品和服务的实际价值被大家认为是"理所当然的事情"，而且企业谋求差异化也变得越来越难。在这种形势下就出现了企业在价格上谋求差异

的价格竞争。

不仅如此，品牌化可以通过灵活的视角去发掘企业的个性和特点，基于时代和消费者的需求，通过新的价值即情绪价值（设计、愿景：环境对策、地域活性以及社会贡献等，使产品和服务尝试新的切入点）和其他公司的区别开来，并把包含产品和服务实际价值的信息全部传达给消费者，这就是品牌化的妙处。这样不仅能创造出其他企业模仿不了的、企业自身所特有的"个性和强项"的价值，还能在没有或有很少竞争对手的市场上做只有自己才能做的生意。

3

成立品牌化专职小组

过去，品牌化之初，专业人员主要是指专门负责品牌营销的品牌市场营销总监（Director of Brand Marketing）、品牌战略总监（Director of Brand Strategy）以及专门负责创意的艺术总监。但是近几年，竞争战略性商业模式已经不符合时代的潮流了。公司愿景、思想、CSR 这些情绪性品牌背景故事，如果能够通过社交媒体等触点，方向统一地

传达给消费者就变得很重要了。为此企业的重点并不在市场营销上，而是由专门负责沟通战略的专家（Strategist，沟通战略家）去构建品牌。市场现在的主流是让品牌营销总监、艺术总监以及沟通战略家一起推进品牌化的进行。

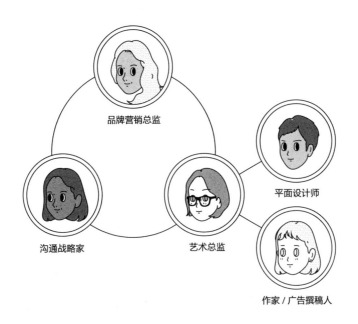

但是这些都是基于其他国家的工作环境的。让人遗憾的是日本在世界浪潮中落后很多。即便是一直在推进品牌化在日本发展的企业，也都不是从创意初期就开始引进的，而是先引入了市场营销的概念，

而且大多数企业都不是专业做品牌战略的，而是由市场营销人员负责品牌的构建。几乎所有市场营销人员和顾问都在没有想好品牌最终输出形象的情况下，先行构建了聚焦市场的品牌战略，最后才加入设计创意。从创意的立场来看，无论制定了多么了不起的品牌战略，如果品牌的最终输出形象没有吸引力，也都只是空谈。消费者不仅不会购买产品，更不会成为品牌的粉丝。

我们在一个专门做品牌化推广的企业工作的时候，会把负责项目的品牌营销总监和艺术总监组建成一个团队。在国外能被任命为品牌营销总监的人，都是在本科或者研究生阶段学习过品牌营销专业的人。他们是消费者的窗口，可以倾听消费者的诉求，并基于这些内容从市场营销的角度给产品和服务提出相关的建议，然后由身为艺术总监的我们从创意的角度对产品提出建议，我们会一边讨论一边寻找项目的解决方案，这就是我们日常工作的过程。在这个过程中品牌营销总监和艺术总监经常会发生争执，这也是在项目推进过程中最难解决的问题之一。

对于市场营销人员来说，最大的目标就是能够卖出更多产品和服务，没有比卖掉产品和服务更重要的事情了。他们为了达成这个目标会去丰富自己的专业知识和经验，我们也很尊重这一点。但是他们毕竟不是从事创意工作的专业人员，所以他们的视觉素养并不够，他们无法把视觉当成工具去进行交流，这是我们艺术总监的专长。我们见到过很多把这两者混为一谈的市场营销人员。

例如，我们一起制作宣传某个产品的杂志广告。对于营销人员来说，最重要的事情是让更多人在众多广告中看到我们的产品广告，

并且他们想要在杂志广告中尽可能多地传达产品信息。为此他们要求在广告设计中使用夸张的颜色、巨大的字体，并要塞满介绍产品的文字和图片。这些都是错误的想法。首先杂志广告作为产品的视觉识别，是统一品牌世界观很重要的一个环节。先不说品牌的色板，就连广告的字体和图像的处理方法都要遵从设定好的品牌化要求，这些是不变的大前提。只有这样，才能让以前接触过品牌的人产生"是那个品牌啊"这种熟悉的感觉；即便是通过广告第一次接触品牌的人，之后再接触到这个品牌的某个点的时候也会联想到该品牌。品牌的接触点并不只是一个点，点与点之间越密切，品牌和消费者的距离就越短，品牌稳定的存在会让消费者对品牌产生信赖感并且使用起来也会很安心。

显眼的广告可能会吸引很多人的目光，但是如果表达形式并没有传达出品牌的魅力，人们就不会对品牌感兴趣。当然，因为不同的杂志媒体会有不同的受众人群，所以不同的杂志传达的信息也必须做出相应的调整。这里需要市场营销人员的知识，所以我们也要和市场营销人员交换意见、保持沟通，这样才能够创造出最有效的视觉效果。

虽然有点啰嗦，但是我还是想再次强调：品牌化最重要的就是让消费者变成品牌的"粉丝"，而不是简单地"卖掉"产品和服务。就算是因为广告宣传而卖出去了产品，但是从长远来看这并不是品牌最终的成功。如果消费者是在理解了品牌并和品牌形象产生了共鸣之后购买了产品和服务的话，他们就能成为品牌的粉丝，也会对产品和服务有忠诚度。

日本最大的错误是不进行任何品牌化推广，就让设计师为企业设

计 Logo、网站以及内部装修风格。这样就会给消费者传递出品牌不统一且不稳定的世界观，信息也会很矛盾，长期来看这也是商业失败的根源。品牌化是要准确地找到品牌的"北极星"（品牌发展的方向），并要坚定地以此为目标，灵活地应对时代的变化。着眼于世界商业舞台的企业更应如此，我们必须要认识到日本的标准化在世界上是行不通的。

如我之前所述，最佳团队的组建是从创立品牌就开始的，把品牌营销总监、艺术总监以及品牌策略师纳入团队，之后再开始做品牌化推广。现在世界上大多数产品和服务的消费目标人群都是"千禧一代"、"Z 一代"（Generation Z，1997 年以后出生的，在 2019 年时 22 岁以下），他们一直从众多类似的产品和服务中寻找让他们购买的理由和目的。他们一旦选出了某个产品和服务，就会有一种自己对世界做出了一点贡献的骄傲感，并想把这种感觉传递给其他人，所以他们会通过社交媒体去推荐这个产品和服务。消费者群体的态度和嗜好发生了变化，现在这个时代只依靠品牌来销售产品和服务已经远远不够了，必须要从功能价值和情绪价值这两个方面进行战略性沟通。所以作为语言和非语言交流中"传达"的专家，艺术总监和品牌策略师的加入对于品牌构建来说是一件很重要的事情。

那么在选择艺术总监的时候最需要注意什么呢？那就是一位艺术总监要理解自身的感性部分，并要亲力亲为地引导品牌。艺术总监要和自己的品牌相契合。国外的经营者和品牌负责人在选择品牌艺术总监的时候也是同样的标准。在弄清楚这位艺术总监是否能够和人产生共鸣、相互信赖、有好的信任度（信赖关系）的基础之上，再看他是

否符合品牌的诉求、能否理解目标受众人群和市场、是否有洞察力、是否有解读时代的能力、灵活性以及是否有高品质的视觉表现能力。

在品牌价值世界排名第三的可口可乐公司委托我们做新品牌的品牌化推广时，我们公司只有我们两个人。

在日本，不论品牌的性质是什么，大部分企业都会选择委托国内大型设计公司。但是日本也有很多规模很小但解决问题能力以及质量都很高的设计公司。如果那些有名的或者大型的设计公司能够胜任所有项目，并且任何时候都能把项目完成得很好，那就另当别论了。品牌化是一件只要品牌存在就会一直持续进行的事情。艺术总监们在进行品牌化推广的时候，会反复试错，他们是长期陪伴经营者和品牌的命运共同体，也是和品牌志同道合的人。品牌成功的关键是要相信自身的感觉，并能以自己为中心，去选择适合品牌的人。

咖 啡 时 间

多样性和包容性

在纽约工作的时候，我们必须要注意的就是多样性（Diversity）和包容性（Inclusiveness）。做设计的时候要把所有人都包括在其中，不分人种、性别、宗教以及肤色等。除非信息是面向特定目标的。但是如果你的品牌想要着眼于全球化市场，你就必须格外注意产品宣传时使用的模特人种以及性别分布。另外，不论你是出于什么样的想法，揶揄特定文化这种事情都一定要避免。

2018 年，时尚圈出现了很多国际品牌有关人种歧视的丑闻，某些奢侈品牌和快销品牌都陷入了品牌形象危机。我们要把"品牌应该注意到什么程度呢？"当作一个论点去讨论，这是伦理层面的一个很敏感的问题。尤其现在年轻一代都是对不同人群的需求很敏感（Politically Savvy）的，所以像这样欠缺考虑的品牌会降低品牌自身的价值和名声，并且会流失顾客，各位经营者在做品牌的时候必须要慎重对待。

如果进行拍摄的是面向国际的、关于美容等突显肤色的品牌，就最少要用四种不同肤色的模特去展示产品。美国最近成立的品牌 Fenty Beauty，为了要对应各种各样的肤色推出了约 50 种色号的粉底液，这一行为引起大家的广泛讨论。随后其他品牌开始生产有 60 多种色号的产品了。现在手机的表情（emoji）也可以选择 6 种不同的肤色。

我们在给联合国做项目的时候，会比平时更加注意这方面的问题，当需要把人作为主题来设计创作的时候，我们会把不同肤色、性别、年龄等所有人都包含在内。现在国际上连厕所的标识都不是直接用性别来区分的，而是可以让大家根据自己的感觉去选择（Gender-Neutral，性别中性，没有性别偏向），这些都需要设计师有意识地去进行设计。

4

HI（NY）的品牌化

关于品牌化的方法，这里并不能给出正确的答案。

品牌化的目的是让消费者成为品牌的粉丝，可以发挥出产品和服务的强项和个性的"特色"，然后在品牌构建团队内部进行信息共享，并统一品牌所有触点上的世界观。对于消费者来说这也是一件很有魅力的事情。

你要牢记这些事情是品牌化推广的目标，让品牌能根据时代的潮流和品牌的性质，采取灵活创新的方法去应对。

HI（NY）品牌化的最终输出追求设计驱动（Driven by Design）风格。品牌化就是把设计当成工具去解决问题。我们在给中小企业做品牌化的时候，几乎都是只靠客户和HI（NY）的团队去构建品牌的。我们在试错之后，认为如今对中小企业而言，最有效的方法就是对产品进行品牌化推广。就此我想详细说明一下。

HI（NY）会把品牌系统（BRAND SYSTEM）当成品牌的中枢部分。以此为基础制作的网站、日常用品、装修以及广告等各种制作物被称为品牌附属物（BRAND COLLATERAL）。你们可以从这两部分去理解品牌化。

品牌系统的构造基于研究和分析以及聆听客户的声音，从而挖掘出消费者的想法和愿景。为了不片面地听从客户构想的设计要求，我们要以时代和环境、消费者的潜在需求为基础，去看清品牌的本质。能够在哪里找到品牌的"特性"？品牌到底有多独特？这些问题都需要经过反复的讨论，再经过和客户的交谈慎重地做出决定。

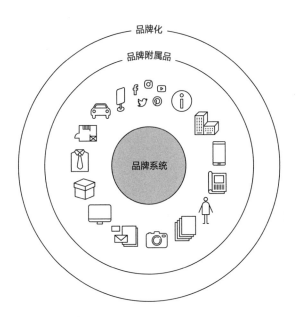

　　品牌系统的构建首先要将这些用精准易懂的语言表达出来（概念化），也就是品牌的 DNA。其次，创建品牌的视觉识别（VI）以便消费者能够正确地理解品牌 DNA（具体化）。

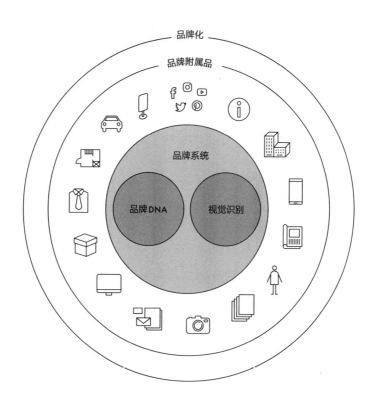

　　品牌 DNA 是品牌的基础，在品牌的"特性"中也是一个很重要的部分。在建立品牌 DNA 的时候我们有几个必须要考虑的要素，虽然也可以根据项目的内容去改变要素，但是一般情况下这些要素很稳定。

　　可能你们看起来会觉得很难，我会在后面做详细的解释，所以先不用担心。请先看下大致的构造。

品牌 DNA：

❶ 目标观众（Target Audience）

❷ 产品功效（Product Benefits）

❸ 品牌属性和品牌价值（Brand Attributes and Brand Values）

❹ 品牌特性（Brand Personality）

❺ 品牌愿景（Brand Vision）

❻ 品牌主张（Brand Proposition）

❼ 市场定位（Tone in the Market）

❽ 品牌承诺（Brand Promise）

❾ 品牌结构（Brand Structure）

❿ 品牌体验（Brand Experience）

⓫ 品牌风格（Tone of Voice）

⓬ 品牌名称（Naming）

⓭ 品牌故事（Brand Story）

⓮ 品牌口号（Tagline）

视觉识别：

● 视觉概念（Visual Concept）

● 标识（Logo）

● 图像元素（Graphic Elements）

● 排版（Typography）

● 色板（Color Palette）

- 图像情绪板（Image Mood-board）
- 标识应用（Logo Applications）

　　品牌系统对于品牌来说是像北极星一样的存在。像永远都会给我们指明方向、熠熠生辉又永远不会改变的北极星一样，品牌系统会一成不变地待在那里，指着品牌应该去的方向。在品牌系统中，实际表现品牌世界观的要素都放在消费者能接触到的触点上，品牌附属品也都是朝着北极星的方向统一构建的。

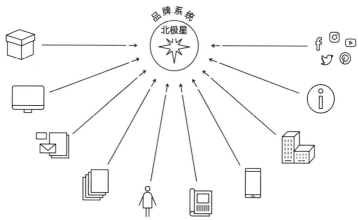

所有品牌附属品都是朝向"北极星"（品牌系统）而统一构建的，
能够明确传达产品／服务／企业的诉求。

—

第四章

OUR
BRANDING PROCESS

品牌化的过程

1

品牌系统的构建

本章我会依次介绍在现实中应该如何实行品牌化。

对于每一个步骤，我都会给大家举例说明，每章后边都会有实践性练习。请大家一起跟着思考。

步骤 **01** 倾听 研究 分析

战略性地发挥品牌的强项和个性，看透品牌的本质

品牌系统			品牌附属品		
步骤01 倾听 研究 分析	步骤 02 品牌 DNA	步骤 03 视觉识别	步骤 04 品牌附属 品的构建	步骤 05 内部品牌化	步骤 06 品牌管理
品牌化					

　　首先我们要先找出品牌的基础——本质。那么我们该如何从众多的信息中找到品牌的本质呢？那就要先找出企业、产品以及服务自身的魅力并进行总结，然后在考虑时代以及消费者需求的同时再次进行有效的信息整合。

　　为此经营者（品牌所有者）和负责人必须要准确地把握自身的想法以及企业的定位。要去考虑企业的历史、文化、愿景、任务等，以及要以怎样的想法去经营企业，把什么作为目标，想给世界带来怎样的影响，企业的优势是什么，遇到的难题和问题是什么，这个品牌经营怎样的产品和服务，产品和服务的优势是什么，品牌的目标是什么，

等等问题。

这和之前说的战略性竞争并不是相反的事情，而是其他公司模仿不了的品牌的核心竞争力（Core Competency）的一部分。重要的是要找出品牌本来就有的优势，要让消费者一看到某个产品都能立刻知道是这家企业的品牌，这样企业才能在市场上获得压倒性的胜利。如果品牌还拥有其他公司模仿不了的技术和产品，那么会是一件很了不起的事情。虽然乍一看可能看不出企业的任何独特性，但是如果能灵活、仔细地挖掘企业个性的话，就一定能发现企业独一无二的价值，例如一个企业很重视的地方、员工有工作热情的地方、企业有自信的地方等。因为有很多事情在自己看来可能是理所应当的，但是其他人会觉得很棒。因此，企业不要局限于固定观念和自己的价值观，也不要先入为主地对外界有任何偏见，而是要灵活地、有创造性地看清品牌的本质。

在这个过程中，"好品牌的条件"就是指针。品牌化需要朝着这些条件的方向发展。虽然有些条件会随着时代的变化而变化，但是当下好的品牌都能满足以下条件。

- 真实（AUTHENTIC）
- 愿景（VISIONARY）
- 有价值（VALUABLE）
- 连贯性（COHERENT）
- 可持续发展（SUSTAINABLE）
- 灵活（FLEXIBLE）

- 差异性（DIFFERENTIATED）

- 遵守承诺（COMMITTED）

- 有感情（EMOTIONAL）

- 社会贡献力（SOCIAL）

- 环保（ENVIRONMENTAL）

- 企业伦理/管理（GOVERNANCE）

- 积极（POSITIVE）

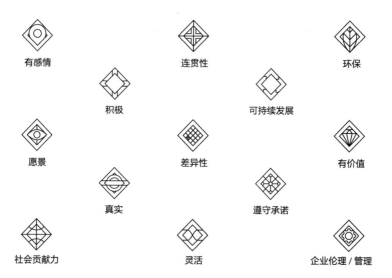

虽然企业发展需要涵盖以上所有的条件，但是近年来普遍重视以下四点。

- 社会贡献力
- 环保
- 企业伦理/管理
- 有感情

在之前所述的 ESG 投资中也出现了社会贡献力、环保、企业伦理这些新的条件。消费者能与产品和服务联结在一起并能和品牌产生共鸣，在这个时代的品牌潮流中是非常重要的东西。所以让消费者对产品和服务产生感情是很重要的事情。企业需要充分利用品牌故事（Storytelling）、叙述（Narrative）、战略性交流（Strategic Communication）等手段，使消费者对品牌产生感情，并能够对品牌的想法产生共鸣，以及使消费者产生和品牌联结在一起的感觉。

"感情"是人们内心的东西，是非常细腻的。如果企业的经营战略是想靠小聪明来欺瞒消费者的话，企业就只会创建一个没有内容并且很肤浅的品牌。因为社交媒体的发达，能够表达自身感情的触点变得多了起来，所以消费者立刻就能感知到品牌的情感。如果品牌情感表现出自相矛盾，就会让消费者对品牌产生不信任感。对经营者来说，最重要的是要认清企业或者自身的热忱和想法是什么，然后再用心地创立一个诚信的品牌。

练习

为了了解贵公司、产品 / 服务到底是什么样子的，请思考以下问题。接下来再想一下，贵公司的品牌是否满足"好品牌"的条件？不足的地方是什么？

1. 为什么决定要做品牌？

2. 想通过做品牌解决什么样的问题？

3. 在竞争对手和行业中，近年来有没有对贵公司今后的发展产生影响的？

4. 贵公司现在的观众 / 顾客 / 消费者有变化吗？

5. 是否已经给消费者和社会留下不好的印象？

6. 贵公司的品牌是否已经传达了错误的品牌故事（不适合的品牌故事）？

7. 贵公司最想传达什么信息？想传达给谁？

8. 为什么人们应该关注贵公司的品牌？

9. 消费者选择贵公司品牌的优点和好处是什么？

10. 本次品牌化最想让哪些人关注贵公司的品牌？

11. 贵公司的品牌，是否已经脱离了时代的潮流和消费者的需求？

12. 是否已经向全公司说明了公司品牌现在的发展方向？

13. 贵公司全体是否都遵循着品牌现在的发展方向？

14. 本次要进行的品牌化是向最终目标前进的跳板吗？还是为了达成最终目标？

15. 用现在的解决方案，5 年、10 年、15 年以后是否还能有很好的发展前景？

16. 为了维系公司的品牌，是否已经在公司内部任命品牌管理人员？另外，此人是否拥有引导公司全体人员所需的集中力和影响力？

17. 贵公司发展的最终目标是什么？

18. 请说明贵公司的优势。

19. 请说明贵公司的劣势。

20. 除了现在的优势，今后想发展成为公司优势的风格是什么样的？

21. 用几个形容词描述一下贵公司。

22. 当消费者听到贵公司的名字的时候，贵公司希望他们有一种什么样的印象？

23. 有没有在意的竞争对手？在哪里？

24. 在意竞争对手的哪个方面？

25. 现在的公司里有没有被错误传达的信息？

26. 贵公司最看重现在的什么？

27. 贵公司想让消费者和社会如何看待自己？想给他们留下什么样的印象？

步骤 02　品牌DNA
品牌本质的概念化

品牌系统			品牌附属品		
步骤 01 倾听　研究 分析	**步骤 02 品牌 DNA**	步骤 03 视觉识别	步骤 04 品牌附属 品的构建	步骤 05 内部品牌化	步骤 06 品牌管理
品牌化					

如果你已经找到品牌的本质，就可以进行品牌系统的构建了。

首先为了可以在品牌相关人员之间共享品牌的本质，需要创造品牌 DNA，这是品牌的本质概念化后的产物。如果企业不先确立品牌 DNA，之后的品牌化推进就会像在沙地上建立城市一样危险。

这里想让你们记住的是品牌本质概念化后的东西，即品牌的 DNA。不仅要让消费者理解，而且和品牌相关的所有人员都需要正确地理解品牌 DNA，这样大家才能目标明确地朝着相同的方向努力，所以一个准确又简单的定义是很有必要的。最好的品牌 DNA 可以被拥有不同价值观的人理解，通俗易懂又有逻辑性。

品牌 DNA 为了顺应时代和项目也需要不断地调整。现在我们需要做的是厘清品牌的本质，并在通俗易懂的品牌 DNA 概念中纳入以下项目。

品牌 DNA：

❶ 目标群体（Target Audience）

❷ 产品功效（Product Benefits）

❸ 品牌属性和品牌价值（Brand Attributes and Brand Values）

❹ 品牌特性（Brand Personality）

❺ 品牌愿景（Brand Vision）

❻ 品牌主张（Brand Proposition）

❼ 市场定位（Tone in the Market）

❽ 品牌承诺（Brand Promise）

❾ 品牌构造（Brand Structure）

❿ 品牌体验（Brand Experience）

⓫ 风格定位（Tone of Voice）

⓬ 品牌名称（Naming）

⓭ 品牌故事（Brand Story）

⓮ 广告语（Tagline）

我会详细说明品牌 DNA 的每个项目。另外我会结合现在 HI（NY）正在进行的美国美容线品牌 A 的例子来介绍。

❶ 目标群体（Target Audience）

目标群体的设定

"什么样的人会购买或者使用这个产品和服务？"

品牌要先确定产品和服务的目标群体。为了实现品牌发展的最终目标，你最想让哪些人群来购买或者使用这些产品和服务？对于什么样的人，这个产品或者服务能发挥价值并能丰富他们的生活。

我想让你们理解的是，把目标设定为广大的大众市场是很难走向成功的。虽然你扩大了目标群体的范围，但是这是毫无效果的。反而品牌为了能够瞄准更多的目标群体，使得经营战略变得模糊不清，从而不能把品牌的信息有效地传达给目标群体。将品牌的目标群体设定为不分男女的所有年龄层，还是 20 多岁的女性？不同目标群体的设定对品牌的发展会对输出结果产生不同的影响。

筛选出具体的目标群体是品牌化成功的秘诀。首先要定义公司的产品和服务是面向哪些人群的，想让什么样市场和阶层的人来买。目标群体通常用人口统计（Demographics）和心理统计（Psychographics）两种方式来展现。

人口统计是根据统计群体的特征，如年龄、性别、年收入、职业、社会阶层、家庭构成、教育水平、人种、宗教、居住国家 / 地区等属性来区分。心理统计的属性是心理层面的，会以大家休息的时候做些什么事情、生活方式是什么样子的等群体的兴趣爱好以及行动倾向等进行分析。通过这两种方法选出具体能代表目标群体的代表，然后在企业内部共享对目标群体代表的认识，这也是一种很有效的方式。但

是因为分析出来的目标群体的特征可能会随着时代发展而发生戏剧性的变化，所以品牌有必要用创意并且灵活的切入点去确定品牌的目标群体。

在日本经常能看到专门面向来日人员的产品和服务的品牌，这些品牌把拥有不同国籍、民族、语言、宗教、收入、学历等背景的海外人群，统一归为"外国人"并对其制定统一的经营战略，这种品牌经营战略是没有效果的。

品牌要先认识到自己不是目标群体，在制定公司经营战略的时候不要只考虑自己的价值观，也不要被固定观念所束缚，而应该能够正确地理解品牌的目标群体。

Demographics

Gender	Female
Age	25~50
Income	Mid-range
Education	College educated or wants to be
Occupation	Knowledge worker/professional, housewives, mothers
Marital Status	Single, married, married with kids
Ethnic Background	All
Location	Midwest America to urban

Psychographics

Personality	Self-aware, curious, pro-active, fun
Attitude	Striving, solution-oriented, real, searching for freedom & happiness
Interests/Hobbies	Friends, outdoorsy, travels, health, influencers, self-care, entrepreneurship

- -

人口统计	性别	女性
	年龄	25~50
	收入	中间层
	学历	大学毕业或者准备读大学
	职业	知识工作者 / 专家、主妇、母亲
	婚姻	单身、已婚、已婚已育
	人种	所有
	居住地	美国中西部到市区
心理统计	性格	自我认知强、好奇心强、积极、开朗
	态度	努力、解决问题能力强、真实、追求自由和幸福
	喜好	交友、远足、旅行、健康、有影响力、自我照顾、创业精神

"美容品牌 A"的目标群体

Claire

BIO

A child of divorced parents, Claire works hard to put herself through college. She struggles with overwhelm, but knows she wants an epic life experience. She understands the value of putting your oxygen mask on first so you can be more effective in life.

PERSONALITY

Extrovert	——●———	Introvert
Sensing	————●—	Intuition
Thinking	●—————	Feeling
Judging	————●—	Perceiving

SOCIAL MEDIA

DEMOGRAPHICS

Age	25 years
Gender	Female
Occupation	College student working to put herself through school
Marital Status	Single
Social Status	Middle
Location	Naperville, Illinois
Education	College

PSYCHOGRAPHICS

Loves	Lighting candles while taking bath, learning through influencers, just discovered Tony Robbins, and a good cup of tea
Goal	To be financially independent, have real success & happiness, and be free.
Hates	Being overwhelmed (politics, news, etc), self-doubt, fake people
Awareness	Awakening & Influenced

姓名	克莱尔
简历	父母离异，正自食其力上大学。虽然在生活中经常缺少空闲时间，但是也想在自己的人生中成就一些美好的事情。只有先慰劳好自己，才能给自己以及周围的人带来好的影响。
性格	外向 > 内向　　感觉 < 直觉 思考 < 情感　　判断 < 知觉
人口统计	年龄：25 岁　　婚姻：单身 性别：女性　　社会地位：中层 职业：大学生　居住地：内珀维尔，伊利诺伊州
心理统计	喜好：点香薰泡澡，从有影响力的人身上学东西，最近刚迷上托尼·罗宾，喝红茶 目标：经济独立，取得成功并能拥抱幸福以及自由 憎恶：不知所措（新闻和政治等），不自信，撒谎的人 认知：苏醒、被影响

"美容品牌 A"的人物形象

练习

　　从品牌的本质来考虑，贵公司的产品和服务面向的人群是哪些？请你尝试从年龄、年收入、职业、社会阶层、家庭构成、教育水平、人种、宗教以及居住国家／地区方面进行考虑。

　　当你完成以上步骤，就可以开始设定目标群体的人物形象了。尽可能具体地想象出这个人的照片、好恶、生活方式、喜欢的品牌、常用的社交软件、喜欢的电影和音乐等，并将其尝试着全都写出来。对于自己不熟悉的目标群体，一定要进行调查。如果可能的话尝试去结识这个人，这样能够加深对他的理解。如果选定的这个目标人物不正确，就会误导之后品牌创建的方向，所以你在设定目标人物的时候一定要多加注意。

❷ 产品功效（Product Benefits）

考虑消费者的好处和利益

"为什么消费者要选择这个产品和服务？"

产品和服务的功效就是好处。在竞争品或者代替产品／服务大量销售的情况下，让品牌设定的目标群体选择这个产品和服务的原因是什么？

这个产品和服务给予了消费者什么样的好处呢？其他产品和服务不具备的，消费者选择这个产品和服务的价值是什么呢？

品牌去理解目标群体是理所应当的事情。对企业来说，能读懂时代、环境、趋势等，有洞察力，也是很重要的事情。与此同时品牌还必须和产品和服务的本质保持一致。

这里企业必须要注意的是，自己并不是品牌的目标群体，不要用企业的主观意识去思考问题。日本女性最喜欢的内衣颜色是粉红色，而美国和英国人最喜欢的内衣颜色是黑色。说到底就是，日本企业要意识到自己并不是目标群体，必须要一边倾听大众的声音一边慎重地思考问题。

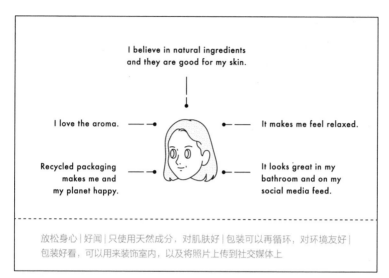

放松身心 | 好闻 | 只使用天然成分，对肌肤好 | 包装可以再循环，对环境友好 | 包装好看，可以用来装饰室内，以及将照片上传到社交媒体上

"美容品牌 A"的产品功效

练习

试着比较一下你的品牌本质和目标群体吧。

在企业产品的优势中，有哪些是目标群体选择该产品的理由？不仅要考虑产品实质性的好处，也要考虑对消费者情绪上的影响。例如试着列举产品对社会和环境的好处。企业不仅要直接使优势成为产品功效，还要从不同的视角来看产品功能性优势，这样就会发现产品意想不到的价值。一定要仔细考虑一下。

❸ 品牌属性和品牌价值（Brand Attributes and Brand Values）
思考品牌属性，明确品牌价值
"这个品牌给消费者和社会提供了什么样的价值"

可以把品牌属性分为"功能属性"（Rational Attributes）和"感情属性"（Emotional Attributes）两种。

功能属性是品牌特有的实质性的优势。感情属性则是当消费者接触品牌的时候想让他们感受到的情感。

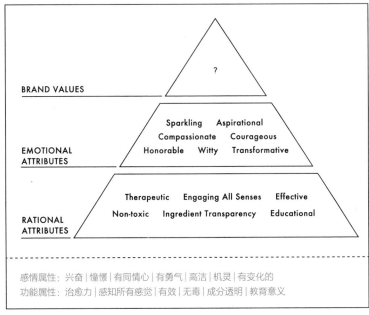

"美容品牌 A"的品牌属性

以这两种品牌属性为基础，找到品牌价值（Brand Values）。品牌价值就是品牌给消费者和社会提供的那些价值。不仅要考虑企业想要提供的价值，还要考虑时代、消费者以及社会需求。品牌价值的设定是推进品牌化的重中之重，品牌价值就是品牌"北极星"的核心。产品和服务的功能属性和感情属性都基于产品功效，让人们感受到这个品牌的魅力，满足目标群体的需求，创造出一个独一无二的品牌价值。

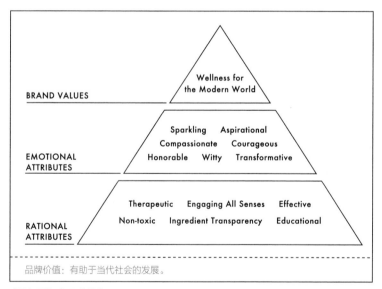

"美容品牌 A"品牌价值

练

习

首先要考虑功能属性。试着写出公司产品和服务的实质性优势。把其中会被目标群体选为购买理由的点和产品功效做比较。

品牌化就在不断试错中推进并完成的，即品牌会反复尝试错误的东西，在推进品牌化的时候不断地解决出现的矛盾。

产品和服务有了功能属性，接下来就看感情属性了。请你用形容词来描述。在你选择形容词的时候，不仅要基于产品和服务，还要以企业的愿景为基础，让目标群体和社会写出"希望有这样的感觉，希望有这样的想法"等这样的情感。企业应尽可能多地写出描述产品和服务的形容词，再俯瞰整体，把最贴切的形容词缩减到10个左右。

请从这两种属性去思考品牌价值。选择的形容词要简单明确，最多保留五个。这些就是品牌"北极星"的核心了。因为都是朝着这个方向建立品牌的，所以当你思考的时候要多加注意。

❹ 品牌特性（Brand Personality）

　　把品牌的"人格"以共享的形式表现出来

　　"这个品牌的'人格'是什么样的？"

　　请你们思考一下品牌对于消费者来说应该是一个怎样的存在。如果把这个品牌比作人的话，他会有一个什么样的"人格"呢？

　　人们普遍会对和自己有相同看法的人产生亲近感，也会去憧憬自己的理想型。通常大家都会用形容词来表示，如"温柔""明朗""乐观""慎重"等属性形容词。要使用大家轻易就能想到的品牌形象的词语表示，并且要避开消极的表达方式。之前我说过，希望消费者在接触这个品牌感受到的品牌感情，要和品牌的感情属性保持一致。

　　其他通俗易懂并可以在企业内部共享的方法是，选择一个象征品牌的名人或历史上的伟人、电影和动画片的角色等，把这些名人或伟人、角色的性格用言简意赅的文字表达出来，这也是一个很有效的方法。还可以和整个团队共享符合品牌世界观的歌手、歌曲、音乐录像等，这也是一种可以让大家轻松理解品牌特征的方法。

　　明确了品牌的性格，品牌的思考、行为、举止、风格等自然也就可以确定了，这样一来品牌对外传播的所有要素的风格就都集齐了。

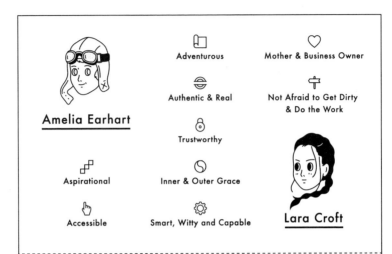

这个品牌是一个面向女性的品牌，以独立、活跃的女性群体为目标。对她们来说品牌必须像导师一样，可以互相交流。另外品牌为了把品牌形象传达给千禧一代的年轻人，选择了阿梅莉亚·埃尔哈特（Amelia Earhart）和劳拉·克劳馥（Lara Croft）为代表。阿梅莉亚是一位女飞行员，是各个年龄层都很崇拜的女英雄，也是对提高美国女性地位做出巨大贡献的人。另外品牌考虑年轻一代，还选择了很有人气的人物角色，勇敢又充满智慧的劳拉。

关键词：
憧憬 | 亲切 | 有冒险精神 | 诚实 | 值得信赖 | 才貌双全 | 机灵 | 母亲 | 经营者 | 不怕弄脏自己的手

"美容品牌 A"的品牌特性

练

习

试着尽可能多地写出形容品牌的词语。

可以是"温柔""沉稳""明亮"这样的形容词，也可以是"诚实""元气""乐观"这类词。然后请你从中挑选出 10 个你认为最重要的词语。

思考一下，企业最想建立一个什么样的品牌？电影中的角色、历史上的人物或者女明星、演员等，是很多人会找到"就是这种感觉！"的代表人物，通过简单想象就能将这些人物的特征和品牌特性建立关联。

以后品牌不仅可以使用人物，也可以用音乐、颜色、香味等去展现品牌的特性，试着用这些可以和大家共享品牌世界观的事物去表现品牌。

❺ 品牌愿景（Brand Vision）
表明品牌未来的目标和想法
"这个品牌的目标是什么？"

你利用这个品牌，想达成什么样的目标？将来想成为什么样子？想要给社会带来什么样的影响？从品牌方的角度出发，表明品牌想要实现的愿景。因为这些是在寻找品牌本质的过程中就展现出来的，所以为了和企业理念、品牌属性、品牌价值、品牌特性等统一，品牌方需要不断确认品牌所有的信息是否都朝着相同的方向发展。

品牌愿景谋求的是社会贡献的要素、保护环境、企业道德、改善社会和人们的生活等利他行为，而不只是着眼于品牌的经济活动。现在的消费者，尤其是年轻一代，如果不能和品牌愿景产生共鸣，他们就不会去购买这个品牌的产品和服务。然后他们会在品牌发出的所有的触点上检查品牌是否按照这个愿景发展，如果看到品牌出现了不符合这个愿景的行为，就会对品牌产生反感。这对品牌来说是巨大的打击。品牌化的目标就是让消费者成为品牌的粉丝。虽然品牌方完全没有必要向消费者低头，但是向消费者展示品牌真实的理想、品牌为了实现这一目标真挚又努力的姿态是很重要的。

We believe in the benefits of wellness via detoxification.

Our mission is to bring you an opportunity to learn about your exposure to wireless radiation and other toxins, and keep you well in the modern world by helping establish healthy, restorative routines of self-care that are key to a lifetime of good living.

我们相信排毒有助于健康

我们的使命是让你们知道自己何时暴露在辐射以及其他有毒物质中，并且帮助你们在当今社会中建立一个健康、疗愈的自我护理的习惯。这是拥有健康、丰富人生的关键。

"美容品牌 A"的品牌愿景

对于一直陪伴着客户发展的我们来说，客户的品牌愿景是非常重要的。虽然产品和服务的弱项、问题等都可以解决，但是品牌的愿景是不能改变的。所以我们会推掉那些无法和客户品牌愿景产生共鸣的品牌化推广。我们对产品和服务所做的创意设计在引领品牌发展方面发挥着重要作用。如果负责创建品牌的整个团队和品牌愿景都无法产生共鸣，那么团队是无法隐藏自己的情绪勉强自己去创建品牌的。

练习

你的梦想是什么？

尝试思考一下以下的问题吧。

- 想通过这次品牌化解决什么问题？

- 贵公司想要传达出什么信息？

- 贵公司的最终目标是什么？

- 贵公司在做的最重要的事情是什么？

这些问题的答案就是你想通过品牌实现的目标和愿景。然后再让我们看看它们是否符合时代和消费者的需求。

请和自己对峙，在不断确认这些目标和愿景是否符合你的心理预期中发展品牌。

❻ 品牌主张（Brand Proposition）

明确品牌核心的概念

"这个品牌是个什么样的品牌？"

　　品牌主张是品牌 DNA 中最重要的部分，也是品牌的核心。现在我们已经构建了产品功效、品牌属性和品牌价值、品牌特征性、品牌愿景，所有的要点我都用尽可能短的文字简洁明了地写了出来。

　　这里必须要注意的是品牌主张，它和以使消费者购买产品为目的的广告词是不一样的。我说过品牌系统是"北极星"一样的存在，品牌主张就是"北极星"的中心。和品牌相关的所有事情都需要按照朝向"北极星"的方向准备。为了不让建设品牌的团队内部产生分歧，必须要写出品牌的功能。整个团队都需要记住品牌的主张，步调一致地推进品牌化。

Brand A is a wellness & clean beauty brand that
creates pure, natural, therapeutic self care rituals
that initiate cellular renewal, rejuvenate the mind,
and protects and detoxify us from
the stressors of the modern world.

品牌A是一个主打天然无添加的美容品牌，旨在创造纯净、自然、治疗性的自我护理日常。让我们的肌肤细胞新生、排毒、恢复肌肤精神，让消费者远离充满压力的社会。

"美容品牌A"的品牌主张

练
习

　　请从产品功效、品牌属性和品牌价值、品牌特性、品牌愿景中提取出品牌最重要的关键词。找到品牌不可或缺的要素。

　　再使用这个关键词写出一篇可以让任何人读了都能充分理解这个品牌的文章。这里需要注意的是文章要简洁明了。你没有必要过于在意文章的质量。这篇文章的目的是让负责品牌构建的人员可以准确无误地知道品牌的本质要素。让不同的人来阅读，不断确认他们是否能够完全理解文章内容，再对文章不断地进行修改，修改成更加简洁明了的版本。

❼ 市场定位（Tone in the Market）

展示企业 / 产品 / 服务在市场中是怎样的存在

"这个品牌，在竞争中是一个什么样的位置？"

虽然市场定位也被称为品牌定位，但是因为经常和品牌主张混淆，所以我们称之为"市场定位"。大家可以把自己的品牌和其他竞争品牌在市场中的不同用散布图（XY 图）简单地表示出来。

根据品牌原本的优势，可以任意设定 X 轴 Y 轴。但是我觉得最好从品牌属性和品牌价值、产品功效中选择。也就是说，要选择可以让这个品牌从竞争中被区分出来的点，以及可以影响消费者购买行为的要素。

从近年来的商业活动中可以看出，现有市场和随着代替产业的发展而发展的未来市场中，情绪要素越来越重要，商业之间比较的要素也变得更加复杂。灵活地从各个角度进行思考，用心寻找最能体现自己企业品牌差别化的定位。

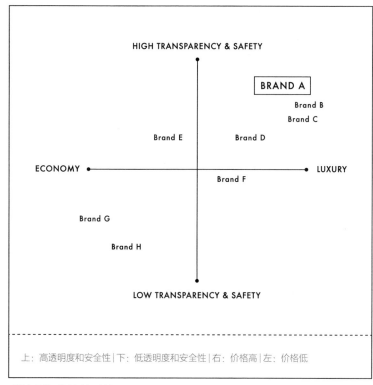

上：高透明度和安全性 | 下：低透明度和安全性 | 右：价格高 | 左：价格低

"美容品牌 A"的市场定位

练习

虽然品牌进行试错很有必要，但是首先让我们看一下品牌属性中的功能属性吧。消费者需要的、和其他竞争公司有差别的属性是什么呢？另外，希望作为本公司的卖点的、最想推荐的产品功能属性又是什么呢？

从中选择两个属性，设为 X 轴和 Y 轴。X 轴的最右边和 Y 轴的最上边是属性最好的位置。最好的状况是自己公司品牌的属性能够处于散布图的最右上方。

另外尝试把竞争公司品牌的功能属性也放到图表中。如果你已经有明确的竞争品牌了，优先把这个品牌列上，在发挥自己公司品牌优势的同时，也在对比图中把 X 轴和 Y 轴设定为自己公司有着绝对差别化的点，再去找到自己品牌的定位。

❽ 品牌承诺（Brand Promise）

品牌对消费者和社会的承诺

"消费者和社会对品牌有什么样的期待？"

我在解释品牌化过程的时候经常说到"Brand is Promise"，也就是品牌就是承诺。当你被问到"你是一个值得信赖的人吗？"的时候，你回答"我是一个值得信赖的人"，周围的人不会仅凭听到的这句话就相信你。能决定你是否是一个值得信赖的人的，只能是那些可以客观看待你的——你的朋友、同事等亲近的人。直到你听到周围的人说"那个人（你）很值得信赖"，你才会被大家评价为一个值得信赖的人。

那么为什么你周围的人都说你是值得信赖的人呢？那是因为你一直都能遵守你对别人的承诺。你说过要做的事，每次都能认真完成。遵守约定的结果就是别人会把你当成一个值得信赖的人。这就是决定品牌评价的基本思考方式。

品牌承诺就是宣布企业和品牌能够提供给消费者和社会什么样的价值和体验。这是企业对消费者和社会的承诺，只有企业一直遵守这个承诺，并能够言行一致地实施，才能得到消费者和社会的信赖。

对品牌来说最重要的事情，就是能够一直遵守对消费者和社会的承诺。

We use only the founder sourced, natural ingredients and stay
transparent about every ingredient and every source.

—

All product and packaging ingredients are safe, non-toxic, and free
of toxic-processing and manufacturing.

—

We are devoted to fair trade, and we bring light and resources to
little known farmers and harvesters around the world and their
families and villages.

- -

· 我们只使用原产地的天然原料，并对每一种成分和原料保持透明。
· 所有产品和包装的材料都是安全、无毒，并且没有添加任何有害物质而加工和制造的。
· 我们致力于公平贸易，我们为世界各地的小型农场主提供帮助。

"美容品牌 A"的品牌承诺

**练
习**

　　我们来看一下产品功效和品牌愿景吧。

　　你在思考如何实现品牌愿景，以及通过产品和服务让消费者和社会得到什么样的好处的时候，就是在思考品牌必须要一直遵守的承诺是什么了。对照品牌属性，想要继续做什么样的品牌？想被大家如何看待？把品牌为了实现这些目标所要做的事情一条条列出来。对品牌来说努力是必需的，但是能够切实履行承诺也是很重要的。

❾ 品牌构造（Brand Structure）

明确企业/产品/服务和品牌的关系

"这个品牌的构造是什么？"

企业要明确这个品牌是处于一个怎样的地位的。

企业（公司品牌）和产品线（产品品牌线）中各式各样的产品是以什么样的关系推进的，用易懂的图示来表示它们之间的相互作用。

大企业在进行大规模品牌扩张的时候，会建立一个详细的品牌系统，但是对于中小企业来说，推行品牌化的时候只要在企业内部简单地普及品牌的构造就足够了。

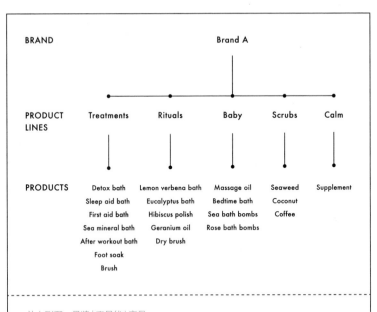

BRAND　　　　　　　　　　　　Brand A

PRODUCT　　Treatments　　　Rituals　　　　Baby　　　　Scrubs　　　　Calm
LINES

PRODUCTS　　Detox bath　　Lemon verbena bath　　Massage oil　　Seaweed　　Supplement
　　　　　　Sleep aid bath　Eucalyptus bath　　Bedtime bath　　Coconut
　　　　　　First aid bath　Hibiscus polish　　Sea bath bombs　Coffee
　　　　　　Sea mineral bath　Geranium oil　　Rose bath bombs
　　　　　　After workout bath　Dry brush
　　　　　　Foot soak
　　　　　　Brush

从上到下：品牌 | 产品线 | 产品

疗愈：排毒浴、助眠浴、急救浴、矿物质浴、缓解肌肉疲劳浴、泡脚、刷子
日常：柠檬马鞭草浴、尤加利浴、芙蓉花磨砂、天竺葵油、干用刷
婴儿：按摩油、舒眠沐浴露、海洋浴球、玫瑰浴球
磨砂：海藻、椰子、咖啡
镇静：补剂

"美容品牌 A"的品牌构造

练
习

　　尝试把企业品牌的品牌构造做成图。最常见的是上面的例子，上边是品牌（企业），中间是产品 / 品牌线，最下方则是对应的每个产品。

⑩ 品牌体验（Brand Experience）

通过这个品牌让消费者得到什么样的体验

"从这个品牌中能得到什么样的体验？"

体验＝体验、经验。思考一下这个品牌想让消费者得到什么样的实际体验。产品是以"销售、购买"的体验为中心的，但我说的并不是这种一般的体验，而是说赋予了这个品牌特征的体验。

例如，酒店的品牌化是"用平板电脑直接办理入住"和"有幼儿托管所"，餐厅的品牌化是"使用的是屋顶上自己种植的蔬菜""意大利红酒、法国红酒、日本酒等每种酒都配有一个专门的品酒师"，等等。

说到底这些体验都是我们构建的品牌 DNA 的一部分。品牌体验必须是品牌统一世界观中的一部分。明明是一个秉承着"减少环境负荷"愿景的品牌，实际上却过度使用独立包装和塑料，这样就本末倒置了。

反过来想，不过度包装并且极力减少塑料的使用等，对于品牌来说这就是正面的品牌体验。只是单纯销售产品是远远不够的。

企业该如何和消费者一起创造品牌价值是很重要的。这需要创造性和灵活性，从各种角度让企业、消费者、社会一起形成共赢的、独特的品牌体验。

At the pop-up store, customers can personally meet the founder, the face of the brand and influencer:

A former model who was faced with two significant health crises; the possibility of not having children and an advanced case of PTSD due to living in the ever-turbulent Middle East.

She dismissed the ideas of surgery or a lifetime of medication and instead sought out alternative holistic healing modalities.

Her glamour, as well as her international lifestyle as a mother and entrepreneur who is unafraid to get her hands dirty in service of quality, she is the perfect role model and aspirational figure.

The customers can share with her their own personal story and seek her advice, while getting a personal demonstration of the products.

- -

在快闪店里，消费者可以看到品牌的创始人，创始人既是品牌的脸面也是品牌的推广大使。

品牌原本的模特的健康出现了很大的问题；可能会无法怀孕以及患有生活在战乱的中东地区的人们的常见病——PTSD（创伤后应激障碍）。

她并不打算依靠手术和一辈子都依靠药物进行治疗，而是选择了自愈的物理疗法。

她魅力十足的容颜以及身为一个母亲、经营者的国际性的生活方式，让其他女性都心生向往。

消费者可以在快闪店和她分享自己的故事以及寻求她的建议，还能得到关于产品的一些信息。

"美容品牌 A"的品牌体验

练
习

当你在思考公司产品的品牌体验的时候，经常会不知道从哪里下手。这个时候就去看一下品牌属性图吧。

首先用功能属性来确认产品／服务自身的实际价值。其次明确自己希望消费者在使用这个产品和服务的时候，有怎样的品牌体验，即让他们感受到你设定的感情属性。

关键是要转变自己的想法。你需要考虑的不是产品价值，而是在使用该产品时产生的价值。尽情地发挥你的想象力吧。另外还可以使用文章和照片，生动地展现品牌体验。

⓫ 风格定位（Tone of Voice）

设定品牌的语言交流指南

"要用什么样的语调、措辞去表现品牌呢？"

我在前面提过，语言（Verbal）和视觉（Visual）可以侧面地展现品牌。

原本我打算把这一部分当成品牌 DNA 的分类来讲，但是实际上后边的品牌风格、品牌名称、品牌故事和广告语都是语言识别的要素。

这些都是用来定义品牌的重要的要素。因为品牌化重视的是最终输出，是以设计为主导的，所以上述语言识别要素都是被当成品牌DNA 来运用的，而视觉识别则是被分开设定的。

品牌风格就是通过品牌相关的所有触点让消费者对品牌产生统一的品牌世界观，所以品牌需要统一品牌语言的表现风格、语气、措辞等。不仅在品牌演讲时要注意，在写文章的时候也需要注意。品牌风格是以后制定语言识别的指导准则，广告撰稿人和品牌写手都要遵守这个准则去工作。

如何说话是决定你给别人留下什么印象的关键。比如，你有条不紊地说，轻松地说，还是用敬语说，又或者像和朋友聊天一样随意地说，想用什么样的口吻去说，用多大的声音。

统一的设定，保证了品牌发出信息风格的一致性，这也会让消费者感受到品牌统一的世界观。

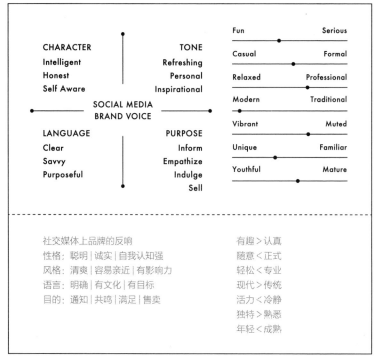

"美容品牌 A"的品牌风格

练习

让我们看一下品牌属性中的感情属性以及品牌特性吧。

为了让消费者感受到这两点，应该用什么样的语气说话呢？感情丰富的？功能性强的？认真的？还是有趣味性的？

是用敬语、平语，还是带点撒娇的口气呢？

参考品牌风格项目的图示，思考一下应该用什么样的语气向消费者展现你的品牌吧。

⓬ 品牌名称（Naming）

展现品牌世界观和价值的名称

"品牌的名称是什么？"

品牌名称是展现品牌所不可或缺的要素。它和品牌标识一样，都是品牌的门面。

品牌名称和品牌的本质有着很深的联系。你在选品牌名称的时候需要选择能够联想到品牌世界观、容易记住、容易理解、方便发音、海外通用、没有消极印象的，并且可以作为商标使用、在市场上受法律保护的名称。比如，让消费者听到名字就能瞬间知道品牌的价值，或者乍一听毫无意义但经过解释后很有说服力的名称，又或者能够展现品牌的风格和世界观的名字，等等。

我要强调的是，品牌名称必须要有逻辑性以便保持品牌形象的统一性，不能脱离品牌 DNA 的范围。

练习

　　无论消费者是否能够瞬间理解品牌名称，品牌名称和品牌的价值和特性都应有关联。请你们根据品牌的感情属性和品牌特性去确定品牌名称的风格。

　　虽然像苹果这种很普通的名称也是可以的，但是用这个名称去树立一个人们立马就可以想象出来的品牌形象是需要很长时间和努力的。而且如果名称比较大众化，就可能很难在目标市场中注册到商标，也很难在网上精准地搜索到其产品。

　　选择品牌名称的时候尽可能用一些独一无二的词语和独特的措辞。

　　这时候需要你记住的是这个品牌名称最终应能展现出视觉识别中品牌标识的重点。综合考虑以上情况后，选出一个最适合自己品牌的名称。

⓭ 品牌故事（Brand Story）
传达给消费者、诉说品牌情绪的故事
"哪个品牌故事影响到了你？"

品牌主张是把品牌的本质概念化，但是它只是为了可以把品牌信息正确传达给消费者，并不包含品牌的任何情绪。

品牌故事则是为了让消费者可以有感情地了解品牌，并能够和品牌产生共鸣。品牌故事主要是关于这个企业和所有者的背景和历史，他们是怀着怎样的心情成立品牌的，目标是什么等。品牌故事可以真实地向消费者传达品牌的情感。品牌故事可以使品牌相关人员以及消费者对品牌产生共鸣，让他们能够更深层次地和品牌联结在一起。你可能认为品牌故事只是简单地讲述品牌的历史和解说品牌，但其实品牌故事汇集了品牌所有的特点，对品牌来说是最重要的要素之一。把品牌（公司）和产品信息以故事方式传达给消费者，让他们对产品产生兴趣、给予支持，最后变成产品的粉丝。

向消费者讲述品牌故事并不是平淡地去叙述事实，好的品牌故事可以让消费者用心去感受，让他们从中得到启发。仅通过品牌故事就能让消费者"体验"到品牌和产品。

为了实现心灵相通，人与人之间的联系是必不可少的。也就是说不要像以往广告词那样内容单一，而是要从消费者的角度出发，让他们有时间去感受和思考品牌。这样一来品牌就能和消费者建立实质上的联系。

　　现在随着网络和社交媒体的普及，在品牌的成长中内容的创作和传播变得越来越重要。社交媒体就有很多家，所以一成不变地传递品牌特色是很难的。但是如果能够充分利用品牌故事，就很容易输出和品牌世界观一致的内容，而且能轻松有效地将品牌的形象传递给消费者。

　　好的品牌故事可以被消费者流传下去。如果消费者能够和品牌故事产生共鸣，就会使用产品和服务，并能够成为品牌的粉丝，他们会把这个故事讲给他们的朋友和家人。可以说这是最理想的讲述品牌故事的效果了。

Modern life can be overwhelming: toxins, mental overwhelm. We are constantly plugged in and "on". It is essential for the modern woman to have a safe haven where she can find respite from the chaotic obsessions of modern living and nourish her inner light. To have a ritual where she can slough off the stresses on her body, mind and spirit, and get back to her natural state: radiantly rejuvenated.

Brand A provides the remedies, tools and lifestyle pieces to detox, unwind, and unplug in order to truly live well in the modern world.

现代生活充满了"惊喜"：有害物质、精神压力。我们一直都处于"充电"的状态。对于现代女性来说，拥有一个安全港湾是至关重要的，在那里她们可以从浮躁的现代生活中找到喘息的机会，滋养她们的内心。让她们有意识地去摆脱身体、精神上的压力，让她们回到最自然的状态，焕发青春。

品牌 A 可以帮现代女性排毒，缓解压力，让她们能够健康地生活。

"美容品牌 A"的品牌故事

练习

让我们延伸一下品牌主张。

品牌故事成功的关键就是能够让消费者对品牌产生共鸣。试着去说出和这个品牌相关的所有小故事。故事并不限于品牌的，也可以是品牌所有者和公司职员的想法、创立品牌的契机等，再小的事情都可以讲。好的品牌故事可以吸引消费者，让他们从中得到启发并能记住这个故事 。

如果由公司内部的人来选择品牌故事，很多人可能会觉得有些事情并不需要特意写出来，所以在准备品牌故事的时候可以请外部的人判断一下，让他们用新的观点（Fresh Eyes）帮公司找到故事素材。

⑭ 广告语（Tagline）

用简洁的语言表达品牌的精髓

"可以用一句话表达品牌的世界观吗？"

品牌的广告语能够用简短的语言去表现品牌的情感价值、功能价值等这些品牌的精髓，也被称作标语和口号。耐克公司的"Just Do It."和苹果公司的"Think Different"都是它们的广告语。

大家经常将广告语和在广告中使用的宣传语混淆。尤其是当品牌的知名度较低的时候，有的品牌可能会把广告语当成宣传语句来用。但是这两者的用途是完全不同的，广告宣传语是为了吸引消费者，而广告语则是用来定义品牌的。

广告语通常被拿来和品牌名称一起使用，使品牌向消费者和社会传递的品牌世界观、承诺、愿景以及差别性都能迅速地被传达出去，并且可以给他们留下深刻的印象。好的广告语是很短的，容易记忆、独立性强、有积极性，还要展现出品牌的差别性以及要符合品牌的世界观。

你们可以把广告语当作用来支撑品牌名称的一个角色。

WELLNESS FOR THE MODERN WORLD

有助于当代社会的发展

"美容品牌 A"的广告语

练习

和其他公司相比，自己公司品牌的特质和愿景是什么？

尝试用尽可能多的、简短的词语描述品牌的特质。请结合品牌的名称去思考。选择其中容易记忆的、独立性强的、积极的、能够展现品牌差别化的，以及符合品牌风格的词语作为品牌广告语。

步骤 **03** 视觉识别
体现品牌的本质

品牌系统			品牌附属品		
步骤 01 倾听 研究 分析	步骤 02 品牌 DNA	**步骤 03 视觉识别**	步骤 04 品牌附属 品的构建	步骤 05 内部品牌化	步骤 06 品牌管理
品牌化					

　　好不容易制定出优秀的品牌战略，如果不能很好地加以利用，品牌的存在就毫无意义了。确定了品牌 DNA 之后，为了把它的魅力传达给消费者和社会，需要构建视觉识别（Visual Identity）。虽然视觉识别是由艺术总监和平面设计师设计的，但是它并不是在品牌化的半途中才开始的，而是从一开始构建品牌系统的时候就要着手准备，要让负责经营战略的团队全程参与，这样才能在最终输出的时候打造出更加完善和强大的品牌。

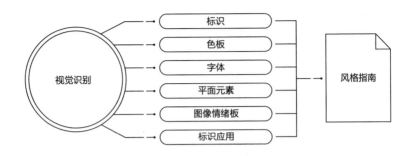

视觉识别

视觉识别是视觉效果的规则，也是之后所制作产品的基础，所有的视觉效果都会依据视觉识别来制作。

视觉识别的目的是用视觉传达出通过品牌 DNA 创造出来的产品，并让目标群体能够感受到其中的魅力。所以如果艺术总监不理解品牌的目标群体和市场，平面设计师的视觉素养又很低的话，就会流失品牌的目标群体，导致产品滞销，还可能吸引和品牌不对口的目标群体，影响品牌形象。

在日本经常能看到一种情况：尽管品牌制定了品牌战略，将富裕阶层设定为奢侈品牌的目标人群，却因为雇用了没有奢侈品品牌化经验的艺术总监，而无法构建目标群体喜好的视觉识别，完全吸引不到消费者。企业在选择艺术总监的时候，必须要看清他是否能够理解目标群体，以及有没有很强的设计能力。

外观和感觉（Look and Feel）

我们把之前提到的品牌外表和氛围称作外观和感觉。和语言识别中的品牌风格一样，这个也是基于视觉识别构建出来的。

情绪板（Moodboard）是由多个图像表现视觉世界观等抽象事物的，也是由艺术总监和平面设计师的感受力和感觉决定的。品牌的外观和感觉必须要体现出品牌 DNA，尤其是要保持其中品牌特性和品牌关键词的一致性。

视觉概念（Visual Concept）

我解释一下要如何把品牌 DNA 融入视觉中。得到了什么灵感，解决了什么问题，目标是给消费者留下什么样的印象等——记录下这些问题可以促进大家的理解。

标识（Logo）

可以说标识是品牌的脸面，是品牌的象征要素。标识是为了使消费者可以识别出品牌，展示品牌特有的东西。品牌标识不仅要展现品牌 DNA，还要有独特性，与其他品牌保持差异。

品牌标识必须让大家一看到，就能瞬间知道是哪个品牌。品牌标识和品牌名称一样，是受商标相关法律法规保护的，所以一定要使用未被注册过的标识。

虽然现在很难设计出一个和世界上任何一个标识都完全不同的标识，但是大家也要多加注意，并且要灵活运用平面设计师的个性和风格，用独特的切入点和平面设计去设计独一无二的品牌标识。

好的品牌标识都是独特且功能强大的。为了打造出独特性高、使用方便的标识，大家一般都会基于品牌名称中的文字设计不同排版（Typeset）标识或者将品牌设计成简洁的图形标识（Logo Mark）。这两种都是非常有效的方法。在品牌成立之初，为了让大众尽快熟知品牌，通常品牌会使用文字标识。但随着品牌知名度的提高，就会变成像耐克和苹果公司那样的图形标识，虽然它们的标识不包含任何品牌名称，但是大家也能立刻知道标识对应的是哪个品牌。

即使品牌的最终目的是一样的，但如果时代变化，或品牌提供的价值发生了变化，也需要修正品牌标识。在这种情况下，企业需要继承之前标识的精华，再去设计一个全新的品牌标识。

色板（Color Palette）

要先确定好象征品牌的颜色。就像我们看到橙色就会联想到爱马仕（Hermes），看到祖母绿就会想到蒂芙尼（Tiffany & Co），看到红色和黄色就会想到麦当劳（McDonald's，现更名为金拱门），等等，消费者很容易通过颜色联想到某个品牌。颜色还可以很有效地展示品牌的世界观。在品牌的色板中不要只选用一种颜色，可以先预先设定品牌要用的所有颜色，再从挑选出来的颜色中酌情使用。而且还要明确每种颜色使用的比例是多少。

字体（Typography）

选择品牌要使用的字体，并在品牌的文章和广告文案中统一使用

这种字体。日本品牌需要确定日语文章中用的日语字体和英语用的英文字体两种，以及网站上数码制作中使用的 Web 字体。品牌可以使用系统中已经有的字体，但是如果品牌能够创造自己专用的字体，就可以更加凸显品牌的独特性。

平面元素（Graphic Elements）

平面元素是象征品牌的独特的平面要素。和色板一样，平面元素也可以让消费者联想到品牌。代表有日本的米其林（Micheelin）的 Bibendum、可口可乐（Coca Cola）的北极熊等卡通角色、路易斯威登（Louis Vuitton）的老花、博柏利（Buberry）的格纹等。能够给人留下独特印象的文字和格线等，都能当作平面要素来使用。

图像情绪板（Image Moodboard）

情绪板是用来设定品牌使用图片的风格。品牌使用的图片可以让看到的人瞬间感受到品牌的世界观，对品牌来说是很重要的一个元素。图像情绪板可以用来设定品牌的色调、明亮度、对比度、构成、风格等外观和感觉。品牌使用的图片需要根据品牌的图像情绪板来选择。

标识应用（Logo Applications）

标识和视觉识别的应用例子。通过具体的样本布局来展示根据视觉识别制作的产品会是什么样子的，会形成什么样的风格。要在品牌的风格指南中标注出标识的详细使用方法。

品牌指南和风格指南

完成品牌识别的构建后，应制定可以在品牌相关人员之间共享的品牌的指导方针。指导方针通常包括作为品牌 DNA 指南方针的品牌指南、作为语言识别指南的广告文本风格指南（Copy Style Guide）和书写风格指南（Writing Style Guide），以及作为视觉识别指南的风格指南（Style Guide）等。在品牌系统的构建中，制作的品牌指南要包含遵循视觉识别规则的风格指南。

2

品牌附属品的构建

　　品牌附属品是指品牌为了促进产品销售等，根据品牌的世界观制作出来的产品。品牌附属品是联结消费者和品牌的触点，是将品牌世界观传达给消费者的重要因素。下面我来详细介绍一下品牌附属品。

步骤 **04** 品牌附属品的构建
在触点上建立品牌的世界观

品牌系统			品牌附属品		
步骤 01 倾听 研究 分析	步骤 02 品牌 DNA	步骤 03 视觉识别	**步骤 04 品牌附属 品的构建**	步骤 05 内部品牌化	步骤 06 品牌管理
品牌化					

　　一般品牌都有很多的附属品，代表的有以下几种：店铺卡片、信封、名片、便签、商品目录、网站、社交媒体、包装、购物袋、广告、商业广告、明信片、杂志广告、内部装修、外部装修、馆内签名、广告牌、街道标牌、简报、制服、菜单、茶杯垫、比赛、信息图形等。

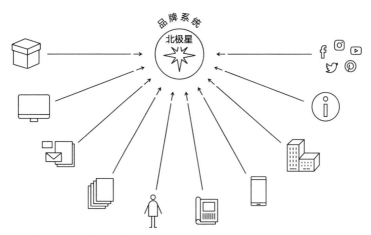

所有附属品都是朝向"北极星"统一制作的,明确地表达出企业/产品/服务想要传达的事情。

品牌附属品和企业规模大小无关,是唯一一个能够彰显品牌世界观的因素。

品牌所有附属品都必须忠实地遵守公司指导方针,互相之间保持一致性。附属品中使用的文书和广告文案的语气要统一,视觉效果也要符合视觉识别的要求。

重要的是要让消费者通过这些附属品记住品牌,品牌附属品要充分地向消费者传达品牌的魅力,让接触到品牌的人都变成品牌的粉丝。

品牌附属品在让消费者理解品牌的同时,充分发挥创意,进一步提高产品的质量,让接触到任意一个品牌附属品的人对品牌都能产生心动的感觉。

本书开头刊登了附属品的例子。请切实感受它们的视觉效果。

蒙台梭利学校春季福利设计。

爵士乐儿童之家设计。

莎士比亚书店设计。

菲卡设计。

3

内部品牌化

前面讲到的品牌化都是针对消费者和社会等的，是面向"外部"的品牌化。外部品牌化的推进主要靠品牌的工作人员来实现。对于品牌化来说，品牌相关工作人员对品牌价值和发展方向的理解和达成共识也是非常重要的。

步骤 **05**　内部品牌化

统一公司内部的步调

品牌系统			品牌附属品		
步骤 01 倾听 研究 分析	步骤 02 品牌 DNA	步骤 03 视觉识别	步骤 04 品牌附属 品的构建	**步骤 05 内部品牌化**	步骤 06 品牌管理
品牌化					

　　内部品牌化（Inner Branding）是指企业为了促进员工对品牌理解所做的培训。品牌化是指可以发挥出品牌的特性，然后将其转变成可以传播的形式。企业品牌化的目标群体不仅包括消费者和社会，还包括企业的职员们。而且企业员工是品牌最重要的目标群体。如果他们不能和企业愿景达成共识、心情愉悦地工作而且认为自己的工作是有价值，那么品牌化就是失败的。

　　相反，成功的品牌化的情况则是，企业通过内部品牌化使员工与企业愿景达成共识，饱含热情地去工作。这样一来，员工的动力和满足感大大提升，并体现在他们的行为和对消费者的服务中，从而使消

费者对品牌的满意度也得以提升，最后形成一个良好的循环。这就是一个优秀的品牌化的项目和"企业伦理／管理"相关联的部分。这样的企业能够汇集到认同企业愿景、适合企业的人才，而且因为员工的满意度高，所以离职率也会降低。在轻松的工作环境中，大家都会充满干劲、负责地进行工作。这种由全体员工一起建立的企业，其存在就是为了员工的自我实现。这是世界企业发展的方向。

内部品牌化与产品和服务的品牌化是一样的，因为员工自身对品牌产生共鸣并且自己成为品牌的粉丝，他们的工作动力就会变强，从而品牌就能实现对外统一的世界观。员工以高度的注意力对待消费者，不仅会提高消费者满意度、品牌形象，而且品牌价值也会得到提高。

虽然内部品牌化的推进并不容易，但是只要员工能够每天都认真工作，就能引领企业走向成功。

4

品牌管理

完成品牌化以后，必须要做的是品牌管理。为了不损害品牌形象，需要对品牌细心呵护，而且为了提高品牌的价值，还需要不断地推进品牌的一致性。

步骤 **06** 品牌管理
管理品牌

品牌系统			品牌附属品		
步骤 01 倾听 研究 分析	步骤 02 品牌 DNA	步骤 03 视觉识别	步骤 04 品牌附属品的构建	步骤 05 内部品牌化	步骤 06 品牌管理
品牌化					

　　品牌是影响企业价值的重要资产。品牌价值虽然是无形的，但是也能创造出高于有形资产的价值。

　　国外有很多计算品牌价值的方法，它们会根据品牌指数计算品牌实际的价值。2018 年度品牌价值最高的企业：第一位是苹果，第二位是谷歌，第三位是亚马逊⊖。

　　日本的经济产业省在 2007 年前后设计了评估品牌价值的模型，但是因为很难得到合理评估，所以无法实际运用。在日本作为无形资

⊖ http://www.interbrand.com/best-brands/best-global-brands/2018/ranking/

产的品牌价值至今都没能得到有效评估。

在国外品牌价值作为一种无形资产而被社会认知，因此企业为了维护品牌价值必须要进行品牌管理。

国外的企业常设有创意总监、品牌总监以及品牌管理部等负责管理品牌的人或部门，并经常检查品牌有没有按照正确的方向发展。规模比较小的品牌，则会雇用外部专家，对品牌进行定期的管理。

品牌化是一个长期的经营战略，所以品牌化能否成功推进，最重要的是看企业是否可以团结一心、坚定不移地前进。与大企业相比，对于那些规模较小、好管理的中小企业来说，品牌化是一个很有用的经营战略。

在日本经常能看到一些让我惋惜的事情，那就是企业在进行品牌化推广以后并没有对品牌进行管理。例如，一家餐厅打着品牌化的名号，对餐厅的标识和内装等和餐厅品牌相关的部分下了很大的功夫。但是，员工对待客人的态度很恶劣，在餐厅里使用一些和品牌理念不符合的东西，而且为了省事会把店里各种东西都放在客人能看到的地方等。这样做的结果就是，品牌化只剩下好看这个狭义上的设计了，并不能让品牌渗透到餐厅内部。

品牌化是综合性体验，是一个需要持续不断推进的长期战略。如果企业能够注意细节，保护好品牌的世界观，就会得到一个很好的效果。品牌中很小的一个矛盾也会招致消费者对品牌的不信任感，从而影响到品牌形象。

我会在第五章介绍我负责的品牌化的例子。

优步挽回品牌形象的大作战

因为"#DeleteUber"运动的发起，优步大约损失了 20 万用户。优步为了挽回品牌形象，先辞退了作为事件发生原因之一的创始人（兼首席执行官），并聘请了新的首席执行官（CEO）。

新的 CEO 需要面对的是如何从用户、员工、司机和各地区处找回他们对优步的信任。听说新 CEO 在刚就任的前两周，就和优步的司机以及客服中心的工作人员进行了谈话，向各个部门的员工了解情况。新的 CEO 选择了用真诚去面对问题。

从那以后，优步第一次聘请了首席多样性包容官（CDIO）[⊖]，以此增加公司的多样性。另外优步为了修复品牌形象，还首次聘请了首席市场营销官（CMO）[⊖]。值得一提的是这两位都是女性。

2018 年，优步进行了一次大规模调整。据说优步花了将近一年的时间打造了一个尊重员工以及用户的新品牌。新的品牌标识也变成看起来很友好的圆形物体。

或许因为品牌努力有了结果，优步在 2018 年的总销售额（未扣除司机收益的总销售额）比前年提高了 45%。而且有趣的是，在 2018 版美国 CNBC 的《Disruptor 50》[⊜]中，优步被评选为第二名。在 2016 年的时候，优步曾被评选为第一名，但在 2017 年优步跌至第 19 名。

⊖ 主要职责是促进对少数民族和女性少数群体（LGBTQ）等的监督，扩大公司的多样性和监督管理公司内部差异性。

⊖ 企业市场营销的主负责人。

⊜ 评选前 50 名开展创新性业务的企业，创新的业务足以起到扰乱市场的作用。

优步之所以能够东山再起，不仅是因为思考了新的事业，更重要的是它和社会共享了从繁多的数据中提取出来的特有的交通信息，对地区做出了贡献。这一行为也获得了社会的一致好评。

品牌找回曾经失去的信用并不是一件简单的事情。现在优步虽然还没有完全恢复形象，但是它已经脚踏实地在做了。

第五章

CASE STUDIES

品牌化实例

1

开展新的品牌化路线

高端品牌走向大众：Pursoma

Pursoma 是一个来自纽约、做美容保健品的品牌。品牌最开始是做疗愈型浴盐的，后来着眼于开发自我护理类产品。产品所用原材料全都是品牌所有者亲自从世界各地甄选出来的。品牌坚持使用 100%

纯天然不含有任何添加剂的原料。Pursoma 的产品在以纽约为首的全美各大高级 Spa 和精品店中均有销售，并且因产品的效果好而收获了一大波狂热的粉丝。

那么现在已经发展得很好了的 Pursoma 为什么还要来拜托我们呢？理由就是他们想要开发新的产品线。新产品线是指要在 ULTA 设柜，ULTA 是一家在全美拥有 1000 多家店铺的大型化妆品零售连锁店。因为想要在 ULTA 销售限定产品，所以 Pursoma 的品牌需要新的产品包装。

但是在和品牌负责人交谈的过程中，我明确地告诉他如果想要设计新的包装就必须重新做产品的品牌化推广。为什么呢？因为 Pursoma 现有的消费群体和 ULTA 的消费群体之间存在很大的差异。

Pursoma 的主推产品（浴盐）的价位带通常在 14 美元到 36 美元之间。如果一美元换算成 110 日元的话，那就相当于 1540 日元到 3960 日元之间。从产品只能使用一次的层面来考虑，消费群体都是相对比较富有的，而且使用这些产品的 Spa 和精品店也大多位于城市。相比较来说，ULTA 的优势则是产品涵盖范围广，从高级品牌到着眼于大众市场的商品都有。而且从设立在乡村的店铺数量比城市的要多这件事中就能看出，ULTA 的总体价位带设定得比较低，消费者也主要是以大众群体为主。而且这也是 ULTA 和它最大的竞争者——有着更高知名度和规模的丝芙兰（Sephora）之间最大的差别。而且事实上，ULTA 方面还要求新的产品线要和现有的产品线保持一样的品质，且价格要降低。

因此，我们首先要学习和理解 Pursoma 现有的品牌，然后调查和

研究新产品线的竞争情况以及市场，最后再分析这个项目的情况。在分析品牌情况的时候，我们找到了明确的项目目标。

三个项目目标如下：

1. 要强调产品的透明性以及用自然的力量去激活身心的重要性，并设计出好看的包装。另外，要对还没有意识到这些重要性或者刚刚意识到重要性的ULTA顾客的心理产生影响。

2. 让人们认识到现代社会中保持健康生活的必要习惯之一，就是要有 Pursoma 的存在。

3. 要让 Pursoma 现有的产品线可以很顺利地过渡到新的产品线，避免现有顾客产生困惑。

Pursoma 已经拥有很强大的品牌形象了，而且品牌还致力于解决社会问题。所以可以很顺利地完成品牌 DNA 的部分。先汲取并总结现有目标群体的想法，再把焦点对准新的目标群体。品牌DNA越牢固，体现它的视觉识别就能越自然地展现出来。

制作视觉效果的困难主要就是，对于 Pursoma 来说已经是低价格的产品线了，但对于 ULTA 的顾客群体来说还是在比较高的价位带上。对于有这两个不同视点的双方来说，都需要对其制作适合的视觉效果。品牌的插图要柔和并且有透明感，还要最大限度地减少文字要素，我们为了显示品牌低调的高级感，在包装上用金属字体印刷，以此解决了这两个问题（参照本书文前插图）。

因为预算有限，所以标识是没有办法改变的。现有的标识中只有

很小的一部分会破坏精炼后的 Pursoma 的风格，因此我们建议只修改这一小部分。因为只变更了标识中很小的一部分，所以可以不用更换已有产品的包装，还能避免使已有的顾客对品牌产生违和感，因为我们永远都无法改变大家对品牌的第一印象。

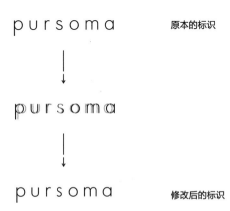

Pursoma 于 2019 年 5 月份正式在 ULTA 上线。

网址：pursomalife.com

进军海外市场的项目：EDOBIO

EDOBIO 是一家日本的生物科技公司，主要做天然护肤产品。因为这家企业的前身是从事 IT 相关业务的，所以品牌有很独特的焦点。企业的愿景是"想要生产出全新的对社会有用的产品"，并运用 IT 和生物科技技术，研发从美容到护理等各种各样对社会有用的产品。

主打产品都用无香料添加、不使用合成活性剂的天然石碱，并且品牌一直使用通过生物科技自行研发出来的、提取自日本大自然的新型乳酸菌。原本这种石碱一直用其他名字在国内市场销售，但是在进军海外市场的时候重新进行了品牌化推广。经济产业省的"BrandLand"是日本某项目的一部分，一位精通海外美容市场的意大利生产商会作为该项目的主管参与进来，品牌化的推广则由我们 HI（NY）负责。

刚开始我们有以下几个问题。

- 品牌名不容易记住
- 看不懂品牌含义
- 消费者无法从品牌名中看到产品的优势
- 需要让国外的消费者也能理解品牌名
- 消费者无法从视觉识别中看到产品的优势
- 没有和品牌 DNA 保持统一
- 设定了具体的目标国家
- 设定了目标群体

- 掌握海外市场，构建国际品牌
- 改善包括包装在内的所有品牌附属品的视觉效果

因为品牌方要求要继续使用之前品牌所用到的浮世绘图案，所以在设计上我们也要满足这一点。新品牌的最终目的是把目标群体设定为那些对欧洲和北美城市等地区的美容和时尚趋势很敏感、喜欢可持续（不破坏环境，维护生态环境）生活方式的中间层中性人群。因为品牌想要把库存清干净，所以现在阶段性目标是要开拓中国、新加坡、马来西亚等亚洲国家市场，它们都是化妆品市场的中坚力量。

在日本，像用大米洗脸等使用天然原料去护肤的简单的美容习惯，用生物科技技术去改良农作物，发酵酱油、味增、酒等，都是从江户时代流传下来的。我总结了其中的功能属性以及包括目标人群喜好、企业愿景等在内的感情属性，把品牌的核心价值归纳为以下几点。

- 独有的生物科技
- 使用自然有效成分的护肤产品
- 日本制品牌
- 回归原点：江户时代美容方法的进化
- 拥有社会性愿景的品牌

因为品牌名称必须要拿到各个国家的商标权，所以必须要足够独特。品牌名称需要让以英语为母语国家的人容易发音并且能够记

住，能对精炼过的目标人群产生影响，还要考虑名称是否能明确地传达品牌价值，所以最后我们决定从代表品牌的关键字"生物科技"（BIOTECHNOLOGY）、"江户"（EDO）中提取出"EDOBIO"这个名字。

品牌主张定为以下内容。

EDO BEAUTY RITUA FROM ADVANCED JAPANESE BIOTECHNOLOGY

Return to a simple beauty ritual, powered by biotechnology, to rejuvenate and enrich your skin.

一个以"想要生产全新的对社会有用的产品"为社会愿景的企业，采用从江户时代就倍受欢迎的植物美容方法，应用最新的生物科技推动日本制护肤品牌的发展。

下个步骤的视觉识别不仅要体现品牌DNA，为了让日本制造成为现今世界美容市场的大的风向标，还要让消费者感受到日本的特点，并且构建被灵敏度高的目标人群所喜爱的精简的视觉效果。我们朝着"日本人，精简"这一视觉概念来构建。品牌标识的风格融合了经典和现代感，并通过在内部绘上曲线，表现有机的柔和感、严谨、永不过时的风格。

平面元素由展现日本江户时期的"浮世绘"和"太阳旗"组成，但并不是常见的写实浮世绘和太阳旗的图形。浮世绘的图形运用了抽象的现代手法，而太阳旗则是将圆形的剪裁自然地融入其中。

EDOBIO

因为这个品牌最初的产品（石碱）的美白效果很好，所以在日本市场销售的时候主打产品的"美白效果"。但是只有在亚洲的一些国家和地区，才能把"美白效果"当成卖点。当品牌最终的目标人群并不是亚洲地区时，不能把美白效果当成营销战略，而是要把重点放在产品良好的使用感上。

品牌附属品的包装设计，以白色基调为主，用留白体现品牌的清洁感，展现出从石碱中产生的丰富泡沫和绸缎一样丝滑的肌肤，在湿润的、有纹理的纸张上，印上圆形的剪裁。为了传达日本和自然的氛围还使用了日本人爱用的桐木箱以及盛米用的叫作"升"的箱子的元素。品牌标识和浮世绘都烫了金，这也会让品牌显得非常优雅和高级。

在产品发售之前，2018 年 11 月这个新的品牌参展了亚洲最大的美容展览会——Cosmoprof Asia。当时超过 50 家亚洲企业对产品进行了询问。我们不仅要把旧的品牌产品转移到新的品牌中，还要把所有的品牌附属品都重新做品牌化推广，虽然我们花了很多时间在这些过程上，但是我们已经迈出了国际品牌发展的很重要的一步。

可持续发展的品牌化：hinoki LAB

hinoki LAB 是一个生产日本扁柏制品的日本品牌。这次的客户是一家在冈山的开发、售卖各种扁柏制品的公司，叫作 BMD。BMD 公司研究扁柏已经有 30 余年了，研发出了很多很棒的扁柏产品。BMD 公司还开展了"守护森林"活动，用间伐林木材生产产品，并着眼于扁柏原有的自然力量，致力于持续生产对森林和人类都很友善的产品。

在企业数十种产品都得到了消费者喜爱的情况下，客户这次之所以来委托我们是想要从这些产品中筛选出合适的产品，再以全新的品牌、更高的品质进军海外市场。这次品牌再造的问题主要有以下几点：品牌产品繁多、体系杂乱，每次产品开发都会制作新包装；品牌在视觉上没有达成统一，没有表现出产品的优点，导致产品的视觉效果和价格不符；全新品牌想要开拓和现有市场完全不同的市场。

在推进品牌化的时候，我们首先从整理 BMD 公司的品牌开始。像我之前说的，BMD 公司有几十乃至上百种产品，又因为其中有很多子品牌，所以我们要在把握整体的同时，尽可能地把子品牌和产品进行细分。

通过把这些产品纳入品牌架构中，也就是类似相关图的图表中，我们就可以观察企业整体的情况，还能清楚地发现企业面临的问题。然后以此为基础，设定品牌的目标。我提出了以下关于品牌主张（也就是品牌核心部分）的建议。最后根据这个部分改善品牌的视觉效果。

扩大扁柏的研究

对身心有益的生活方式

HINOKI LAB

我们设计了下面的标识：

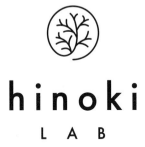

标识以简洁的字体为基础，运用了纤细和力量感的排版，并以扁柏叶为主题。扁柏叶的图案也表现了对 BMD 公司而言很重要的"人和大自然的循环"的理念。

色板使用了可以让大家联想到扁柏林的鲜艳又稳重的绿色。

这次主打的 hinoki LAB 的产品是扁柏精油。产品的包装不仅需要考虑浴室潮湿的环境，还需要融入时髦的室内装修中，所以产品包装的设计要简洁大方。

品牌的情感形象通常是由专业的摄影师和道具设计师（专门准备物品和小道具的设计师）通过美术指导后拍摄而来的，但是这次因为 BMD 公司很喜欢我们在照片墙（Instgram）上刊登的图片，所以按照要求，品牌产品的道具设计和拍摄都是在 HI（NY）进行的。虽然我们在拍摄方面是外行，但是我们很自信——我们拍摄的作品能够体现出品牌的世界观（参照本书文前插图）。

在推进品牌化的过程中，会有详细记载标识使用方法的品牌指南，在照片中看到的浴盐就是根据这个指南而设计的。因为我们用心地制作了品牌指南方针，所以就算品牌聘请别的设计师，我们也能保证品牌视觉效果的一致性。品牌化是一个持久战。品牌构建后为了保证品牌能够按照正确的方向发展，我们也会给品牌提供咨询服务，但是一般都是由艺术总监对品牌偶尔检查一下，我们的目标是最终能让客户（品牌方）自己发现问题。

现在该品牌已被三越伊势丹的私人品牌 BPQC 和惠比寿三越引进，今后还准备销往美国。很期待它之后的发展。

网址：hinokilab.co.jp

2

成立新的品牌

通过口碑传播的运动品牌：NOA NYC

NOA NYC 是由一位住在纽约的日本女性所创立的运动服饰品牌。她说她曾经站在人生的十字路口上，经历了很长一段时间的精神折磨，因为做运动使她的心情渐渐好转了起来，所以从此深深地爱上了

运动。直到有一天，她产生了想要在运动的时候也穿得很美丽的这种想法，才发现市面上的"运动紧身裤几乎都是纯色的，而且颜色都是深色系，很难找到有美丽印花的紧身裤"。因为她本身就是纺织品设计师，所以她就自己设计印花健身裤并在运动的时候穿。然后她发现这样一来她的心情就变得更好了，而且对生活的态度也越来越积极。和她一起运动的人也都很喜欢她的健身裤，所以她会做一些印花紧身裤给和她一起健身的小伙伴穿，然后渐渐地她收到了一些其他人的订单，就这样品牌的人气渐渐增长了起来。再加上她自己强烈的愿望，想通过自己设计的健身裤让更多的人积极地面对生活，所以最后她决定成立自己的品牌。她委托我们HI（NY）帮她建立品牌和做品牌化推广。

我们在交谈的时候，发现她是一个非常有能量而且生活态度很积极的人，这些特质全都反映在她的设计中了。健身裤是可以很清晰地展现身体的线条的。她想让大家都充满自信，不要去买黑色的健身裤试图在视觉上遮挡自己身体的线条，而是要像选择洋装一样，选择自己喜欢的印花和颜色，这样健身才会变得更加有趣。她在自己的设计中也融入了这些想法。

她设计的健身裤的确非常鲜艳和独特，但是市面上有成千上万的健身裤品牌，也有一些品牌是做印花健身裤的。因此我觉得品牌概念需要在女性情感的层面上做更深的联结，我们也从她的想法中受到了一些启发，于是提出了"女性自信"和"女性强大"这两个情感层面的概念，并得到了委托人的赞成。

在成立新品牌相关的项目中，大部分客户都会让我们帮忙给品牌起名字，然后以品牌概念为基础设计标识等视觉效果，这个过程中经常有反复多次的修改。但是这次委托人已经把品牌名称决定好了，品牌名称用 NOA，这是她养的猫的名字。

另外我们也想清晰地表明这个品牌源自纽约这个充满活力的城市，所以我们提议加上 NYC 这几个字母，正好也可以和 NOA 相对应。最后品牌名称就演变成了 NOA NYC。但是毕竟是用猫咪的名字作为品牌名称的，所以实际上很难把品牌名称和品牌概念联系在一起，而且从品牌整体来看品牌名称无法产生画面感。于是我们要在基于品牌概念的情况下，想一个与 NOA 有关联的含义。虽然顺序颠倒了，但是根据客户的意向而做一些灵活的调整也是工作中很正常的程序。

负责推进这个项目的团队把品牌名称和品牌概念相融合，并和广告撰稿人反复讨论，最终选择了"NOA = New Original Activewear"这一版本。一方面是因为它可以显示出 NOA 是一个原创新型的健身裤品牌，另一方面是大家都抱着女性自身是独一无二（原创的）的独立存在这种想法。同时这个品牌名称也和我们提议的广告语"保持动力"（Wear Your Motivation）相呼应，所以委托人非常喜欢。

因为已经确定好品牌概念和品牌故事这些中心轴了，所以后期制作视觉识别等工作进行得都很顺利。首先，要完成以标识为中心的品牌系统，也就是颜色、字体、标识和照片风格等。其次，制作名片这些办公用品和标签、包装等印刷品，还要拍摄照片以及制作品牌网站（参照本书文前插图）。

在品牌成立的时候，我们除了主推的健身裤系列以外，还有两个其他提案。利用订单生产系统，客人可以根据自己的喜好定制，在这个客制系列中客人不仅可以选择自己喜欢的印花和颜色，而且还能根据自己的风格在裤腰上定制不同的文字。以这种方式，品牌被赋予了女性权利的意义，让每个女人都是独一无二的。NOA 中有的设计表达了女性声音，还有的设计使用了 #metoo（我也是）的标签，这些都给人留下了很深刻的印象。

网址：noanyc.com

融合中东精髓的家具品牌：拉万·艾萨克（Rawan Isaac）

拉万·艾萨克是一个由沙特阿拉伯籍的意大利女性设计师拉万（Rawan Alsahsah）在美国成立的家具品牌。她除了从事沙特阿拉伯酒店和商业设施的内部装修以外，最近还涉足建筑设计等一些高水平的活动。她自己就在制作 Vogue 杂志的特辑，所以本人非常有魅力。

拉万以给自己家设计家具为契机，决定对原本在美国经营的设计公司进行重新改造。所以她委托我们帮助她成立新的品牌。

在项目开始之前第一次见拉万的时候，她迷人干练的形象给我们留下了很深的印象。我们完全能够理解她为什么可以成为很受欢迎而且备受瞩目的设计师，也能感受到她内心的强大。说起沙特阿拉伯，这是一个直到去年 2018 年才允许女性开车的一个国家。出生于这样一个国家的女性，能成功地经营一家公司，是一件非同寻常的事情。所以其中也一定有我们想象不到的艰辛。

和这样一位有力量的女性一起工作是一件很光荣和享受的事情。但是在交谈过程中的一点上我们很难统一：她想在美国做生意的时候，隐藏她沙特阿拉伯人的身份，她想在美国宣扬品牌是在沙特阿拉伯生产的"法式风格"的设计。对于这一点，我们团队全体人员都不同意。

因为我们本身也是一群在美国做生意的日本人，曾经也做过相同的事情，所以完全能够理解她的心情。例如语言障碍，以及我们也会认为自己的日本人身份会对事业不利。有一段时间我们也是一边模仿着美国人的行为举止，一边摸索着欧美风格的设计，完全地丧失自我。实际上，日本人的身份并不会造成不利，而且我们很快就意识到了自己身为日本人的优势。这些都是很多在美国生活的外国人必经的。

因为中东地区本来就比较敏感，而且她的态度又比较强硬，所以我们决定暂时先按照她要求的方向进行品牌化推广，但是这样推广品牌是很难成功的。所以随着品牌化的深入推进，工作变得越来越艰难，最后什么也没做成。

我们向她阐述了我们真正的想法。首先，她说的"法式风格"虽然弥漫着欧洲风格，但是其中还掺杂着恐怕连她自己都没有注意到的"中东的精华"，这是她的品位和其他人的不同之处。而且在美国人眼里这也是一种异域风情。其次，拉万作为一名沙特阿拉伯的女性，能够如此成功，已经是可以给予世界各国女性希望和梦想的典范了。我们把这些想法全都告诉了拉万。

她从最初的困惑、拒绝，到最后在我们聊天的过程中一点点接受

了我们的提议。虽然她还是不想和盘托出品牌的沙特阿拉伯和中东的血统，但是让我们保留了"中东的精华"这个突破口，这也给了我们很大的动力。从那以后，我们就能挺起胸脯地进行品牌化推广了，整个团队也都能团结一致地完成工作了（参考本书文前插图）。

在有限的预算下实现中期目标：dwell

dwell 是一家位于斯里兰卡科伦坡的期间限定的精品酒店品牌。

品牌除最终目标外还有阶段性目标，就是要尽可能地控制成本，最大限度利用前房东为了酒店开业而准备的内部装修，然后可以尽早开业。

如今必须要解决的是现有内部装修的风格问题。床品、家具和备用品等都已经全部分发到每个房间了，我们就算说奉承话都无法称之风格很好，酒店就像是一家医院。但是房间的空间感很好，柔和的阳光能够透过大大的窗户照射进来，也使得房间很明亮，可以想象出顾客悠闲地坐在这里享受生活的画面。我们和 dwell 负责人交流之后，决定保留床品这些大件，用壁纸来改变房间的整体感觉。

从整体氛围来看，我们把酒店的品牌概念定为"Arts and Creature Comforts"。Creature Comforts 指的是衣食住行都很舒适的生活。请艺术家以"艺术"和"让你感到舒适、愉快、放松，像家一样的场所"为中心去选择壁纸。酒店品牌名称用了有着"居住、生活"含义的英文单词"dwell"，很容易让人理解品牌的世界观。因为这家酒店的价格适中，所以目标群体瞄准欧洲人、澳大利亚人、20~30 岁的生活在北美城市的人、讲究设计感和生活方式的人，以及喜欢经济型旅行

的人。

视觉识别使用了线体的艺术作品，虽然设计简单但是很容易让人放松并产生亲近感。色板也是以绿色为基本色，加入了有女人味的烟粉色作为点缀，营造出酒店柔和的气氛。作为酒店门面的入口和接待处，我们委托了活跃在世界舞台上的俄罗斯艺术家，给我们设计了描绘斯里兰卡的动物和自然风光的瓷砖。客房的壁纸则是由我们HI（NY）设计的（参照本书文前插图）。

酒店成功的关键就是营造出一个放松的空间，所以我们引进了在欧美国家流行的一些香薰品牌，这样客人一走进酒店，就能立刻被放松身心的香味所环绕。至于当地员工的制服，我们选择了偏休闲风格，让人感觉很自在的服饰：不分年龄层，无论谁穿都很时髦的巴哈马帽子配白蓝花纹衬衫、牛仔裤以及白色运动鞋。

结果这个品牌主打的友好热情款待的世界观引起了广泛的讨论，并成功吸引了目标群体。我们还收到了很多来自顾客的好评，并被澳大利亚的新闻所报道，达成了品牌本阶段设定的目标。

网址：dell-hotel.com

体现"人"和"企业"的未来：haishop

haishop是一家经营土特产的品牌。我们为该品牌做品牌化推广，但是因为包含了我之前所说的做品牌应该要注意的要点，所以我想先介绍一下。

这家公司是一家做关怀业务，致力于"人"和"企业"未来的公

司，尤其重视"人"，想成为人与人之间互相扶持、充满人情味的公司。因为是给这样一家公司做品牌，所以我们首先想到的就是"人"，其次是和未来有关的事情。HI（NY）作为合作伙伴的核心竞争力是能够从海外的角度对品牌进行选品和开发，不仅能够提供有设计感的策划，还能考虑品牌的优势。我们推测访日的旅客偏好价格适中的大型酒店，因此在酒店一楼设柜。因为观光地会有对土特产的需求，所以将目标群体设定为从海外来的旅客，不用考虑年龄和性别，品牌要能突出国际感，并用产品的艺术和设计感去吸引那些对日本文化感兴趣的知识分子们。他们都有自己的风格，对社会性事件也有着很浓厚的兴趣，会根据品牌是否实现了公司的愿景和CSR去选择品牌。因此关键问题是这家企业要如何履行自身的社会责任，除了卖产品以外是否能够提供其他服务。

综合考虑这些要素和在全球商业中所需求的品牌要素，将日本的土特产（Japanese Souvenirs）、设计感（Good Design）、讲述品牌故事（Storytelling）这三个定为品牌核心价值，用包含社会贡献要素的人和环境（Socially Conscious: People + Environment）作为支撑。将这个品牌定位为"讲述故事的日本制土特产商店"，将品牌主张设定为"从海外角度进行选品和开发，用有趣时髦的设计向全世界介绍日本土特产的全新礼品店。随着产业的缩减、销路日渐减少，品牌为了防止下一代中坚力量的消失、支持日本的手工艺品和衰退产业进行开发产品，通过产品、制作过程、历史以及生产者的想法和故事等的背景故事，把生产者和买方、日本和世界联结起来。"

我想在这里明确其中的差别。"讲述故事"不是单一地讲述产品的历史和一味地进行产品说明，而是要让听众对品牌产生共鸣，让他们和品牌有更深层面的联结感。品牌也不只是一家冷冰冰的经营日本土特产的品牌，而是一个能让人感受到人情味的品牌。因此，我们把品牌特性定位为热爱、谦逊、尊重、共情、真实、温暖、友好、关爱、国际、风趣、幽默、快乐（loving, humble, respectful, sympathetic, genuine, warm, friendly, caring, global, witty, playful, happy）。

品牌名称源自大家熟知的单词"你好"（hi!），这是一个很友好的问候用语，也可以解释为"High"，为表现产品的设计感，最后我们把品牌名称定为"haishop"。该品牌的产品构成是：①选择日本制有背景故事的产品；②以日本为主题设计的产品；③为支撑衰退产业开发的产品，第一款就是京友禅和缝纫工厂合作的一种非传统和服的新商品。包装材料也使用了不给生态系统增添负荷的方式。品牌故事则是基于品牌战略，通过文章和照片在社交媒体上进行传播。视觉识别则设计成能突出产品的简单款式，从日本的太阳旗中得到灵感，选用了三个红色的圆圈和水珠花纹作为图形元素。

因为截至完稿时还没有完成这个产品的品牌化推广，所以无法介绍品牌的成效。不过我们准备打造一个能够让世界上很多人都为之疯狂的日本品牌，让它成为一个极有吸引力的"北极星"。

迄今为止最棘手的项目

迄今为止最棘手的项目是什么？每当被问到这个问题，我都会告诉他们下边这个故事。

那是我在其他做品牌化的公司工作的时候参与的某房地产类迪拜酒店项目。我被委任接手规模最大的旗舰店酒店项目，做酒店的品牌化推广。冷色调的白金外观泛着银闪闪的光辉是酒店的特色，酒店整体是一座耸立的高塔。我们根据酒店冷色调的形象做了品牌的色板和视觉识别。

然后就到了视觉要素中最重要的风格和宣传片的拍摄部分。拍摄主要由艺术总监负责，拍摄结果是可以影响品牌形象的，是极其重要的一件事情，一定不能失败。我们规定以符合酒店白金银色系的冷艳美为主要设计模型，通过拍摄作品展示品牌精炼的世界观。

3D 透视图是在制作还没有建造的建筑物的视觉要素时最重要的东西。因为在迪拜拍摄有很多限制，所以我们把拍摄地转到美国的迈阿密，并决定用 3D 透视图替换迪拜当地图像的部分。宣传片的拍摄是比较大型的拍摄，道具使用了私人飞机和超高级的游艇。我们的拍摄不仅有地面画面，还会涉及一些空中画面。

在结束了长达多日的大规模拍摄以后，我们一回到纽约就开始了品牌附属品的策划，涉及网站、商业广告、品牌短片、宣传册、广告牌、在世界上所有媒体上的广告宣传活动等，用拍摄的素材制作了一个规模空前的品牌附属品合集。影片的主人公（品牌的主要视觉要素）是用 3D 透视图镶嵌的白金银色系的酒店高塔，而且所有的视觉形象都是根据高塔的形象配置的。

当所有的制作都结束并得到了客户的认可后，我们给国际上所有相关报纸和杂志发完了广告通稿，品牌的宣传活动就要进行了，品牌就要问世了。某天早上，我在上班，社长和项目总监坐在我的位置铁青着脸，问我"怎么办？""客户说想把酒店高塔的颜色改成金色。"。我真的是无话可说。就算这样我们也一定要满足客户的要

求。我们立即给同样铁青着脸的负责3D透视图的团队以新的指示，整个团队全体出动，更换了所有的品牌附属品的设计。虽然客户因为中途改方案毫不吝啬地增加了支付费用，但是截止日期却还是原计划的。

在截止日期日渐逼近的压力下，所有的品牌附属品都顺利地改成了金色系。就当我们可以暂时喘了一口气的时候，铁青着脸的社长和项目总监又来了。太阳照射在金色建筑物上的时候，折射光太刺眼、很危险，好像不符合航空法的规定。所以最后又换回了原本白金银的方案。你一定可以想象到当时我肾上腺激素的飙升。这个项目在我迄今为止的艺术总监的人生中，是规模最大也是最让我折寿的一个项目。

HOW TO WIN IN THE GLOBAL MARKET

如何在国际市场中取得成功

很遗憾，在国际市场中被大众所熟知的日本品牌只占很少一部分。

其中很大一个原因是品牌没有国际感。我给你们举几个让品牌具有国际感、成功地跻身于国际市场、需要全身心投入做的事例。

1

质疑自身的感受

　　企业要想成功进行品牌化推广，了解目标群体是非常重要的。可以说这是日本人在国外市场做生意最重要的一个点。

　　如果你自己就是你所创立的品牌的受众群体，那么你的感觉就会是品牌构建的指南，相对来说创建品牌就会简单。但是并不是所有的

情况都是这样的。基于这一点，每个品牌都有必要进行市场调查以了解客户群体的基本动向，但是仅根据调查结果就去建立品牌，品牌就会缺少真情实感。品牌是有生命的。最有效的方法是在战略团队中纳入属于目标群体的员工。如果这个方法难以实现，也可以利用和目标群体之间建立人际关系的方法。

品牌化是一种诉诸人的感觉的经营战略。企业在实际与目标群体接触后，根据当时自己的感觉制定经营战略，这样才能做出一个生动的品牌。在自己并不是品牌的目标群体的情况下，既要以自己为中心，又要认识到自身的不同，不断地质疑自身的感觉。

很多日本企业瞄准海外市场和访日旅客，对产品进行品牌化推广都失败了。这是因为它们把所有的"外国人"都归为一个群体。像日本这样的中产阶级占大多数，一直都是以"国家"为单位进行共享共识的一个国家中，国人的感觉和价值观偏差都很小。这种情况其实是很少见的。

住在美国纽约的两位 18 岁女生：一位和父母一起住在曼哈顿，是家庭富裕的犹太人，在纽约大学（NYU）上学；一位住在皇后区的牙买加地区，一边打工一边给多米尼亚的家里寄钱。她们的兴趣和爱好很有可能大不相同。

纽约是多人种的聚集地。到处都是有个性、活力四射的人。因为常年在这里工作，所以我接触过很多有着各种各样价值观的人。在日本生活的时候从来都没有想过，"自己"会有这么多身份，作为日本人的自己、作为亚洲人的自己、作为黄种人的自己、作为女性的自己，集合了这些不同部分的自己虽然有时候也会觉得很痛苦，但最后都习

以为常地忽略了。现在我不再是"日本人""亚洲人""黄种人""女性"的集合体了，作为一个人类个体的感觉变得强烈了。我也会把其他人都看成一个独立的个体。

无论是在生活还是在工作中，当你对某人产生违和感的时候，首先想到的是"很难理解这个人的原因，是文化（Cultural）上的差异，还是个人（Personal）差异呢"？

如果是文化上价值观的差异，那就尝试着理解他们的文化；如果是个人差异，那就和自身的价值观进行磨合，尽量去理解。如果用日本人的感觉来考虑，很多他人觉得不愉快的事情，自己反而会因为文化差异的缘由而感到开心。所以大家要记住人与人之间是有文化差异的，在否定对方之前要先用积极的心态去了解对方。

个人差异大多是因为性格不合，但需要用诚实、谦虚的态度倾听对方的心声，不要被自己的价值观所拘束。当大家能够尝试着接受对方的立场和观点时，看到的世界会更加广阔。虽然你在自己所属的社会中被认可，但是却不一定能被其他文化的人所接受。通过不断质疑自己认为"理所当然"的事情，去理解更多的人和事。

咖 啡 时 间

教练车的新用法

我在大学时候为了拿到纽约州的驾照就去了驾校。

我们是从上路练习开始的，教练坐在副驾上，我进行驾驶训练。训练场地在有很多希腊人居住的阿斯托里亚地区，路上几乎没有人行道。我训练时用的车也是教练车。像出租车一样，教练车的顶上会放有写着驾校名称的广告牌。

有一天，我把车停在路边接受教练的指导，一位希腊老奶奶走到了车的旁边说"去车站"。我在想她是不是把教练车当成出租车了，便告诉她这是考驾照练习用的教练车，不是出租车。她却说"我知道我知道，我不在乎。"我吃惊地看向教练，他一副不介意的样子说"没事"。

最后我笨拙地开着车把老奶奶送到了车站。下车的时候，老太太对我说"你驾照考试合格了！"。现在再回头看我也不会太惊讶了，但是当时会觉得世界上真的有各种各样的人啊，我被希腊老奶奶和教练那种随意的可爱震惊到了，我的心情莫名地变得很好。

2

认识日本和世界的差别

日本是一个充满创意的国家。日本一直都能涌现出很多崭新的想法，所以每次去日本我都会很兴奋。

这里我想用数字来说明一下。在 2016 年，在 Adobe Systems 举行的关于创意意识的调查（State of Create:2016）中，包括美国人、英国人、

德国人、法国人、日本人在内，共有 5026 位 18 岁以上的受访者。"认为世界上哪个国家、哪个城市最有创意？"这个问题的答案中，荣获第一名的正是日本和东京。

在这个调查中最有趣的是，针对"是否认为自己是一个有创意的人？"的问题，各个国家情况如下：德国 57%、美国 55%、英国 41%、法国 40%、日本 13%。日本的比例是最低的。和世界公认的最有创意的国家是日本相比，大部分日本人对于日本的创意价值评价过低。

是否认为自己有创意?		
德国		57%
美国		55%
英国		41%
法国		40%
日本		13%

这种差异是怎么形成的呢？因为日本人认为日本有创意的地方和世界上其他人认为日本有创意的地方有差别。通常日本人会觉得有创意、太帅了的东西，都是纽约和巴黎有而日本没有的东西。

虽然有没有创意可能和这一点也有一些关系，但是这一点和世界上其他人判定一个国家是否有创意的点却完全不同，日本有很多有趣的东西。日本以外有很多热爱日本文化、了解日本的人。我觉得反而是日本人不怎么了解自己的国家。

　　像这样，虽然受到了世界的高度关注，但是却因为理解的偏差，不能有效地从世界想看到的切入点传达"日本"的信息，这是非常不可取的。要知道日本市场和国际市场是完全不同的。所以，企业在保持日本特色的同时，也要能以世界上消费者的需求为切入点去提供"日本"服务，这样日本的商业在世界上应该会更加耀眼。

咖啡时间

备长炭是哪种木头？

前几天，我和巴黎知名法式餐厅的两位法国籍主厨进行了交谈。

其中一位主厨问我："日本的备长炭是用哪种木头做的？"

正当我心里想"哎？我不知道（有点不好意思），从来没考虑过这个问题"，急得手足无措的时候，另一位主厨立即答道"是乌冈栎（Ubame Oak），好像是产自和歌山县的"。由于我过于害羞，为了隐瞒自己内心的惊讶，我就假装知道的样子，回道"是的，是的"。但作为日本人，我的心情是非常难过的。

在国外的时候，因为我是日本人所以有很多人会和我讨论一些日本的事情。话题有很多，比如"对日本实行天皇制的想法""日本的神道教和佛教有什么不同""对于现在日本的政治有什么想法""如何看待日本的男尊女卑"等，虽然都是一些常见的问题，但是从谈话的过程中可以看出大家对日本的关心和兴趣，以及对日本一些基础知识了解的深度。并不像很多日本人所认为的，外国人只知道日本的寿司、艺伎和忍者，我经常会被问到一些关于日本的比较尖锐和有深度的问题，有很多时候我都想逃离。

有很多瞬间，我都产生了想要放弃的念头，作为一个日本人我必须更加了解日本文化，用自身去思考，然后再将自己的意见好好地传达给对方。我觉得为了能够在和每个国家的人聊天的时候都能抛出关于那个国家的有趣问题，我们需要在日常生活中进行积累。

3

不会引起误解的交流

用英文交流

日本人在国外做生意的时候，一般都会使用英语交流。虽然和美国人、英国人这些以英语为母语的人交流没什么问题，但是和母语不是英语的人交流的时候就很容易产生误解，这一点大家要注意。因为

有很多日本人都不会说英语，所以有很多日本人不会区分对方说的英语为他们的母语还是非母语，会误认为所有的外国人都会说英语，或者认为会说英语的外国人，英语都说得非常流畅。如果做生意的时候遇到这种情况且有错误的想法，就很难进行沟通。

因为双方都是用非母语的语言进行交流的，大多数情况大家都是用自己的感觉去理解对方的意思，所以很容易产生误解。尤其是要记住理解英语的责任在于发信方，由于很有可能产生误解，因而双方的交流应尽量简单明确。

邮件

在英语的商务邮件中最好也是用精简的语言点明要点。

英语的段落和日语不同，会先写结论。对于问题，英语邮件会在开头先明确地说明是还是否。不习惯英语邮件的日本人，邮件大多很长，而且因为使用太多的暧昧用语，所以很多时候难以通过邮件表达清楚自己的目的。此外，因为结论一般都在结尾，所以收件人必须要通篇看完才能找到答案。

我在海外工作的时候经常会遇到不好好把邮件读完的人，虽然很想让他们认真看邮件，但是怎么也改变不了，最后只能是我自己改变。因为对方看漏了我们的内容而来追究我们责任的事情时常发生。

要顺利地进行商务活动、不出现误解和失败的方法，就是要在邮件中先写结论，我稍后再解释原因。我觉得邮件的要点应尽可能地用

易懂精简的句子来写，而且要记得换行。因为大家一看到很长的段落，立刻就不想读下去了，所以试着对对方邮件中的疑问分条、有顺序地回答，想办法让对方一眼就能找到答案。这样会避免双方在交流时产生误解。总而言之，要尽量使用简洁的语句，写清楚要点。在国外只要不是紧急的事情，一般都会通过邮件沟通。虽然效率是最重要的，但是用邮件沟通会有记录，一旦发生诉讼，邮件记录可以作为证据来使用。

发言

发言对于日本人来说是最困难的。外国人都很直率，他们不会委婉地去表达自己的意见和评论。但这些都是以讨论为前提的，没有任何恶意，因此我也能清楚地说出我的想法。能够直接说出自己的想法是件让人愉快的事情，也是成功做生意的必要条件。虽然达成共识前会有很多的争论，但这都是必要的过程，不会让关系恶化。

在会议上的发言是极其重要的事情。如果你不发言，大家就会认为你没有工作，也没有干劲。很多人都认为"发言越多越好"，因此有的人经常在会议上说一些没有要领的话，即便如此，他们也能得到比不发言的人更高的评价。

当你被问到"这样行得通吗？"的时候，如果你回答"应该没有问题"这种让人觉得没有自信的话，最终你是得不到工作的。即使你没有100%的自信去完成，但至少你也要表现出游刃有余的态度。

说到必须要注意的事情，如果你属于用人单位方，因为有的时候对方在自己做不到的情况下也会说做得到，所以你需要通过具体专业的问题去确认对方的能力。

专业性

美国非常重视专业性。他们并不会把"什么都能做"看作你的优势。举个例子，如果你认为一个加分项是一位设计师既能给广告撰稿和校对，还能设计程序，那你就大错特错，这样只会适得其反，反而让美国企业觉得你不够专业。

而日本企业则非常看重你的综合力，也就是说希望你什么都会做。这也是为什么很多日本企业会经常进行员工的内部人事调动。

也许正是因为这个原因，我们总能在那些打算进军美国市场的日本企业中，看到一些企业秉承了日本的综合性路线，业务涉及各个领域。因为美国人非常重视企业的专业性，所以美国企业的职业也会被细分为好多种。

例如，在一个企业从事平面设计的平面设计师，他的主要工作就是设计，设计完成后会把稿件送到印刷公司，再由专人进行电子编排。依据印刷公司的报价，选择最适合的一家印刷公司。这些沟通全部由专业的出版社完成。

在我们帮助过的日本教育行业的企业里，就有过与此类似的失败的例子。这些企业雇用了来日的美国大学生去编写新品牌的产品说明。在正常情况下，大家要去雇用在这个领域里比较专业的撰稿人去

编写这些内容。在完成编写以后，还会请专门的校对员对内容进行校对，检查是否有拼写和语法上的错误。更何况这些企业是教育机构，他们出的读物更需要注意这些。虽然我们给他们解释了很多次这样做的后果，但是他们都以"在日本大家都是这样做的"为由拒绝了我们的提议。一篇用日语写的文章，让会说英语的日本人（既没有留学经验也没海外工作经验的人）将其翻译成英文，然后再雇用来日留学的美国大学生对文本进行校对，结果可想而知。

当然最后的结果很糟糕，一个在语法和拼写方面都错误百出的专业教育机构是不会产出高水平的文章的。对于我们来说，让客户的生意成功是我们的目标，但是如果客户不听我们的，我们就会拒绝接受这份工作。那之后，网站和出版物都使用了这些错误百出的文章，还没到半年的时间这家教育机构就因为业绩不佳倒闭了。

这是很久之前的事情了，单从这里例子中就能看出日本的行事方法根本不适用于海外市场。遵从海外商业市场的程序、雇用高水准的专家是引领商业走向成功的关键。

契约和诉讼

正如大家所说，美国是一个契约社会。在美国，无论做什么都要先签好正式的合同，不然事情就无法进行，完全不像日本那样全凭互相信赖的关系去处理问题。可能有很多日本人会觉得向客户开口提合同的事情会非常失礼；但是在美国是完全相反的，不签订合同就进行商务活动，是很容易被怀疑的。尤其是和设计有关的工作，

因为工作性质原因，很多内容都不是很清楚，很有必要提前明确好每一个细节。

　　美国还是一个诉讼社会。我们也有马上就要被诉讼了才去聘请律师的经验。即使是为了防止这种情况发生而签订了合同，也会有很多对方毁约的情况。当然只要对方在合同上签字了，我方就占有绝对性优势，虽然幸运的是，我们没有遭遇正式的诉讼，但是对签合同的重要性有了深刻的体会。诉讼结果主要取决于律师，所以企业最好雇用那些在某个国家非常擅长某个领域的律师。

热爱那些很麻烦的人

我们公司经常会根据项目的种类和客户的需求，和外部专业人士一起组建团队。

我们会从网络上寻找一些符合项目要求的人，也有一些外部的人在HI（NY）成立之初就一直以合伙人的身份参与我们的项目。

擅长做奢侈品牌的市场营销战略的专家，小B，就是其中的一位合伙人。出生在土耳其的小B，相继在纽约大学、康奈尔大学和哈佛大学学习了品牌市场营销，也曾在很多的奢侈品牌公司从事品牌营销的工作，是一个德才兼备的很有魅力的女性。她总是带着各种各样的项目来找我们合作，但每次我们都会吵架。虽然每次我们都会在心底暗自发誓"下次一定要拒绝和她合作"，但是每次她用迷人的笑容说着"拜托了！"，我们就难以拒绝。就这样我们已经合作了11年了。

前几天我们还就迈阿密度假酒店的品牌化推广问题，又爆发了一次争吵。但是为什么我们明明已经气成了那个样子，还要继续和她合作呢？我来解释一下。

我们对她生气的原因主要有两点：第一点是她的指示或沟通不当，没有要点让我们做很多无用功；第二点是她很"狡猾"，她的品牌营销战略都非常有效并且直击要点，不愧是行业里数一数二的专业人才。虽然每天和她的沟通都是乱七八糟的，我们也经常抱怨这种沟通方式，但是因为每次给客户呈现的成品质量都很高，所以我们只能忍耐了。下面就是我为什么说她"狡猾"了。

例如，即使说了不行她也会和我们进行激烈的交涉。已经是我们认为的绝对不能再后退的地步了，但是最后还是我们不断地让步。虽说我们常年生活在纽约，但是我们骨子里还是日本人。我们并不是在讨价还价这种文化下教育成长的，更别说拒绝别人了。而且最苦恼的是被我们拒绝了以后对方还来不断地协商，不知不觉就会变成"没办法了，就那样做吧"。

虽然很明显我们觉得自己是讨厌她的，但是她却一点不在意，每次都天真烂漫地对我们说"非常感谢，我爱你们"（Thank you so much! I love you guys!）。最初，我

们还怀疑她是装作天真烂漫的样子来骗我们的。但是其他土耳其的朋友告诉我们，在土耳其双方进行交涉是一件很正常的事情，并不是坏事情，而且对方不和你交涉才奇怪。（我不知道是不是所有的土耳其人都这么想。）也就是说，这是文化上的不同，是文化差异而不是个人差异。虽然无法在交流中得到要点是个人差异，但这也并不是无法容忍的事情，而且常有发生。说到底，我们认为她"狡猾"，也是源自自己身为日本人的主观印象，出生在土耳其的她并不是不尊重我们，也不是故意做一些奇怪的事情，而是在做一件对土耳其人来说很平常的事情。

我们都很喜欢日常生活中的她，希望在我们一起合作的下一个项目中，可以做到不和她生气，而且还要努力能在交涉中拔得头筹。

4

相信消费者的想象力以及人的能力

一进入日本药妆店等面向大众的店铺的时候，就会发现产品包装上的文字信息多得惊人，印刷和排版也都很有特色，给人一种产品自身在大声叫好的感觉。而且大部分产品都有大家不想摆放在自己房间中的设计。总感觉厂家想要把他们认为重要的文字信息全都放在包装

上。这样完全不能凸显产品自身的世界观，而且所有的产品都主打同一个功效，没有任何差异性。

例如洗涤用品。原本是为了洗干净衣服而存在的产品，所以洗涤用品应该给予消费者干净、清洁力强的印象，但是没有一个包装的设计是凸显产品的清洁力的。因为产品都主张视觉效果，所以包装上塞满了各种图案的元素，反而给人留下了一种好不容易洗干净的衣服马上就要弄脏了的印象。

你想每天都在洗衣房里使用这种包装的洗涤剂吗？或许，那些有生活品位的人们，喜欢多花一些钱去购买包装好看的小众品牌和海外品牌的洗涤剂？或者在别的地方买简单包装的分装瓶以及洗涤剂的替换装？但是这样不仅会加重环境负担，还会浪费消费者的时间和金钱。相较于此，只要设计出一种摆设在房间里心情也能变好、洗衣服的时候会感到开心的、好看的洗涤剂包装就好了，可是在日本现在还没有这样的设计。

这难道不是厂家不相信消费者的想象力和感觉才导致的结果吗？品牌方会认为如果他们不把产品解释清楚，就无法向消费者传达产品的精华，消费者也就无法理解产品。我们认为日本消费者的感觉是非常细腻的。把读懂字里行间的意思当成美德的日本人，开发独特产品的能力很强，因此日本人的想象力应该也是极好的。就算厂家没有全部说明产品，消费者也能够根据自己的直觉去判断产品的世界观是否和自己吻合。

这一点也适用于日本的餐厅等接待行业。虽然行业里有很多指南和规则，但是行业中却没有个人的裁夺以及随机应变、灵活的解决方

案，一旦发生指南以外的事情，大家就不知道应该如何应对了。我认为这是责任问题，是因为企业不相信自己员工的能力，企业认为如果不用事无巨细的指南约束员工，就没办法完成一定的业绩。这样一来，员工的个性、能力以及创造力就无法发挥出来。今后是一个广泛使用人工智能的时代，人最大的强项就是人类特有的个性和创造力。而且人在进行全球商务活动的时候，核心竞争力就是个人的人性和能力。

5

加快决策的速度以及提高效率

我经常从与日本企业做生意的海外人士那里听到抱怨的话，大多数都是关于日本企业的决策力迟缓和效率低下的，甚至还会有一些公司因为日本企业的进度太慢而终止双方的合作。

美国企业的决策速度很快，那是因为很多美国企业的员工也有决

策权，决策的过程也都很合理而且很迅速。与之相比，在日本企业里在向拥有最终决定权的人推荐之前会有很长的批准过程，从下面的职员开始依次往上层层决策。每次都会对决策进行修改、开会、准备补充材料，每个阶段都需要花很长的时间和精力才能得到批准。而且，即使经过了漫长的批准过程，也会因为拥有最终决定权的人的否定而全盘推翻。这就是企业效率低下和速度慢的原因。而且如果这样的事情发生，大家也会失去动力。每天都会有新的业务，在速度很快的全球压力中，日本企业会因效率低下和速度慢失去商机。

日本企业总是有很多毫无意义的会议，明明用邮件、视频电话、打电话就能解决的事情，它们总喜欢通过面对面开会去解决。而且还会有很多不重要的人参加会议，还有很多人在开会的时候一句话也不说。这难道不是在浪费时间吗？

人际关系在商务活动中是非常重要的。我觉得信赖感是通过双方直接会面来构建的，这与在不必要的冗长的会议上浪费时间完全不同。有效地利用这段时间，高效完成业务，将这段时间用来发展自己的职业生涯，对企业和员工都有好处。这也有助于培养主动型人才。

尤其是海外的商务人士很重视工作的合理性，如果你的效率低，他们很容易认为你的能力不行。不论是企业还是员工，都要考虑企业的目标是什么，重要的是不做无用功、高效率地工作。

6

培养创新人才

上好的大学、进大型企业，然后再根据年功序列颐养天年的时代已经结束了。

为了能够在瞬息万变的时代中灵活丰富地生存下去，创新是必不可少的。创新包括创造力和独创力，通过运用想象力和自身的思考能

力，创造出一些东西。创新并不是某些特别的人独有的能力，而是每个人都有的能力。创新的基础是经验、个人感受和感知能力，关键词是原创性。这是因为世界上不会有第二人有和你完全一样的想法、感受以及生活经验。所以从独一无二的自己身上得到的想法绝对是与众不同的，谁都模仿不了的财产。可以说日本面临的最大的课题就是如何培养创新型人才，培养一批具有洞察力、分析力、想象力以及能够灵活地去思考问题的人才。

我认为有自己的风格和有全球意识是最为重要的两点。

我在日本感受最深的就是日本并不是一个尊重个性的社会，而是一个充满压力、很难自由地表现自己的社会。只要身上有一点和其他人不同的地方就会立马被训斥，一旦失败了就不会有第二次机会。

在纽约生活的感受则是，这里有很多任性的人。大家也都尊重别人的任性，总给人一种大家都过得悠然自得、熙熙攘攘共存的印象。

随着网络、SNS 以及 IT 的发展，世界和日本的"间隔"消失了，一下子世界离每个人都很近。尤其是年轻一代，面对不是以国家为单位，而是以世界为单位的全球一体化，进入了一个必须要互相帮助、共同生存的时代。要想在全球化中生存下去，最重要的就是"自身个性"。我认为这是基础。并不是为了社会和周围人定义的一般而言的"幸福"，而是为了自己真正追求的"幸福"，我觉得今后有必要用自己的脚站立起来，遵从自己的内心生活下去。

在纽约大家都很重视"活出自己"，但是大多数人都在浪费自己的时间和精力。日本的心理治疗内科和心理咨询等服务至今都是大家比较忌讳的事情，还没有被广大群众所接受。有很多人因为孩童时代

的经历和受到的心理创伤一直生活得很艰难。为了克服这些心理障碍去接受心理治疗和心理咨询，以及为了缓解心理的重负寻求专业人士的帮助，这些都是很正常的事情。正念（冥想的一种）也是活出自己的方式之一。

耶鲁大学作为常青藤盟校，和哈佛大学齐名，有一节大学课堂史上学生最多的课。那是一节关于如何让自己变得幸福的正向心理学课⊖。

谋求和睦是一件很美好的事情。但是你首先要珍惜自己，只有可以幸福地活出自己，才能去温暖他人和社会。

今后随着全球化的推进，会进入一个急剧变化的时代。为了能够在这一波浪潮中灵活而丰富地生存下去，我认为日本今后最大的课题是如何让日本人能够在社会中自由地表现自己，茁壮培养他们的个性和创造力。

⊖ 参考 http://www.nytimes.com/2018/01/26/nyregion/at-yale-class-on-happiness-draws-huge-crowd-laurie-santos.html

结束语

当我们听到身为编辑的古下先生表示在看了"HI（NY）LIFE"的博客以后，想让我们出一本关于介绍品牌化的书籍的时候，被吓了一跳。虽然我们做了很多年的品牌化推广，但是我们一直认为关于品牌化的书籍应该是由市场营销人员和品牌顾问执笔的。我们当时最直观的感受就是，自己连设计和艺术书籍都没有写过，更别说写有关商业的书籍了。但是由于古下先生这次的出版主题是以"从外部看到的日本人不知道的事，早知道为好"为视角的，而我们当初在日本工作的时候，就曾经感觉到这一点，也认为这是现在日本人最需要的东西，因而我们想用自己微薄的力量，通过我们的外部视角和经验，给予日本中小型企业的经营者以及领导者一些经营上的帮助。我们本着这样的想法写下了这本书。

我们认为日本有一些让人担心的事情。

虽然经常能听到全球化、国际化这些词汇，但是日本完全没有赶上国际化的浪潮。遗憾的是，日本还没有为外国人准备好在日本做生意的"土壤"。无论是想要在日本做生意的海外企业，还是为了顺应日本企业全球化发展而被吸引来的海外优秀人才，很多都因为无法适应日本的商业文化而离开了。即使有很难得的机会，但是如果企业不能进行深入层面的全球化，一切也就毫无意义了。有句话叫入乡随俗。当然也需要保留日本商业文化。但是，当我看到其他国家都在大

力发展本国国际化，而日本还是一副封闭的状态的时候，我认为日本不能再这样下去了。我不时地听到"不做全球化也可以啊，现在这个样子不是挺好的吗？"这些声音。现在可能还看不出来区别，但是将来，随着日本新一代长大成人，总有一天他们要面对全球市场的激烈竞争。到了那个时候，因为上一代人的标准远低于世界标准，所以他们必须付出更多的努力去扭转局面。我认为这是现在的我们，现在日本的大人们没有尽到责任。

试着去理解不具有"品牌"形式的资产的"品牌化"的实际状态和必要性，并且去选择一条无法立即看到目的地的道路，对于企业经营者和负责人来说是一个需要勇气的决定。但是品牌化，尤其是在国际市场中的品牌化对于日本企业来说是一个不可或缺的经营战略，只针对日本市场是远远不够的。

我在这本书的"前言"中提到，写这本书的初衷是想从创造性出发，写一本比市面上市场营销人员写的晦涩的书籍更轻松、比设计师写的品牌书籍更具有实践性的书籍。这本书不仅适用于日本国内的中小型企业，同样也适用于全球企业。

当然我还有很多想要讲给你们的深层次的内容。如果你看了这本书以后，产生了"公司是否要做品牌化，原来做品牌化就是要做这些事情啊！"等想法，那么我就已经很幸福了。

最后，感谢编辑古下颂子小姐、Crossmedia 的小早川社长和出版公司的所有员工，很感谢大家能够理解我们的想法，全力支持我们，让我们渡过了出版第一本书的难关。我们能够有这样的机会，真是感激不尽。

还要感谢一直都很支持我的父母、姐姐、朋友们，尤其是当在我完全写不下去、陷入恐慌情绪中的时候，给予我引导的父亲。感谢一直鼓励我、帮我照顾孩子的丈夫。真的非常感谢大家。

Our deepest gratitude to Yuu, Laura, Yuge, Stacy, Deklah, Toshi, Giorgio, Gianni and David. （我们衷心感谢：优，劳拉，尤格，史黛西，德克拉，托西，乔治，詹尼和大卫）

希望未来孩子们可以不用再去选择住处，随心所欲地生活。希望日本的商业活动也可以蓬勃发展。

通过阅读本书，大家可以了解到品牌化设计的真谛。本书包含大量品牌化设计的实例，其中涉及到可口可乐、联合国、MIT等国际知名品牌和组织机构，通过这些实例读者可以了解到如何去开展企业品牌化设计以及品牌化设计过程中要注意的事项。在这20年间，作者到底是用哪些技能和怎么样的设计征服了这些行业佼佼者呢？从最基础的标识等视觉元素到品牌系统的构建，你可以从本书中学到如何更好地宣传企业，以及如何让企业走向品牌化、国际化。

NEW YORK NO ART DIRECTOR GA IMA NIHON NO BUJINESS READER NI TSUTAETAIKOTO
by Iku Oyamada, Hitomi Watanabe-Deluca
Copyright © Iku Oyamada, Hitomi Watanabe-Deluca 2019
All rights reserved.
Original Japanese edition published by CrossMedia Publishing Inc.

Simplified Chinese translation copyright © 2021 by China Machine Press
This Simplified Chinese edition published by arrangement with CrossMedia Publishing Inc.,
Ltd., Tokyo, through HonnoKizuna, Inc., Tokyo, and Shanghai To-Asia Culture Co., Ltd.

本书由CrossMedia出版公司授权机械工业出版社在中国大陆地区（不包括香港、澳门特别行政区及台湾地区）出版与发行。未经许可之出口，视为违反著作权法，将受法律之制裁。

北京市版权局著作权合同登记　图字：01-2020-4137号。

图书在版编目（CIP）数据

品牌化设计：用设计提升商业价值应用的法则 /（日）小山田育，
（日）渡边瞳著；朱梦蝶译. — 北京：机械工业出版社，2021.7（2025.2重印）
（设计师成长系列）
ISBN 978-7-111-67985-1

Ⅰ.①品… Ⅱ.①小… ②渡… ③朱… Ⅲ.①设计—研究
Ⅳ.①J06

中国版本图书馆CIP数据核字（2021）第062578号

机械工业出版社（北京市百万庄大街22号　邮政编码100037）
策划编辑：马倩雯　　责任编辑：徐　强　马倩雯
责任校对：黄兴伟　　责任印制：李　昂
北京联兴盛业印刷股份有限公司印刷

2025年2月第1版第7次印刷
145mm×210mm・6.25印张・10插页・122千字
标准书号：ISBN 978-7-111-67985-1
定价：59.00元

电话服务　　　　　　　　　网络服务
客服电话：010-88361066　机　工　官　网：www.cmpbook.com
　　　　　010-88379833　机　工　官　博：weibo.com/cmp1952
　　　　　010-68326294　金　书　网：www.golden-book.com
封底无防伪标均为盗版　机工教育服务网：www.cmpedu.com